Hai yan
2013.6.17

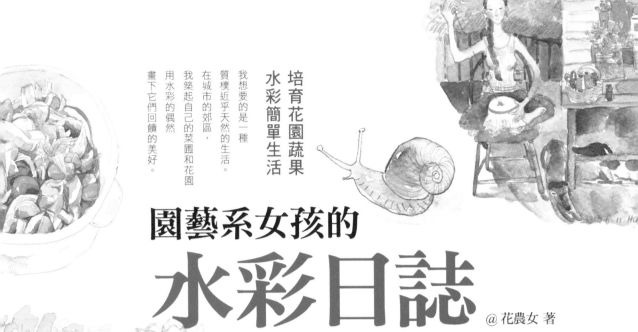

培育花園蔬果
水彩簡單生活

我想要的是一種
質樸近乎天然的生活。
在城市的郊區，
我築起自己的菜圃和花園
用水彩的偶然，
畫下它們回饋的美好。

園藝系女孩的
水彩日誌

@花農女 著

The Flower Lady's
Watercolor Feast

花卉、蔬果、自製食材烹調的美食
園藝系女孩生活中的31種水彩範例
教你學會用水彩紀錄內心的感動

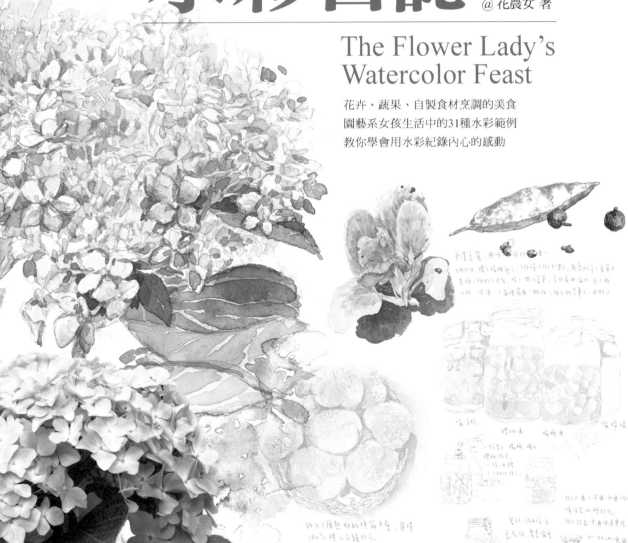

Contents

Part 1 p1

花農女的水彩基礎課

深入淺出地介紹水彩
畫相關基礎知識，了
解作者的作畫工具及
繪畫方法。

Part 2 P11

花農女的花園

精選自己種植的 17 種
植物，以水彩為媒介，
有步驟地解析每一種
植物的作畫方法。

Part 3 P81

花農女的菜園

露臺是她的遊樂場，
用繪畫將精心種植的
新鮮蔬果展現出來，
一起感受種植與收穫
的快樂。

Part 4 P99

花農女的廚房

這是她個人的私家重
地——廚房，隱藏了
太多美味的秘密。靜
靜地聽她講述私房菜
的製作方法，看她如
何將香味定格在畫面
上。

Part 5 P123

花農女的手記

無論春夏秋冬，她都
會用畫筆記錄生活中
的點點滴滴，與你共
同分享生活中每一個
溫馨的片刻。

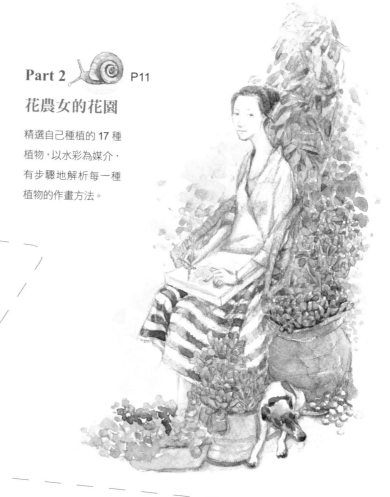

我的名字叫花農女，原本讀的是服裝設計。因為想要過一種質樸得近乎天然的生活方式，所以我搬到了郊區，附近有一個大市集，每逢一、四、七號就會有熱鬧的集市，可以去買些菜苗、土產和特產。

養花

花草已經是我生活中不可或缺的一部分，培養每一株花草的過程，它們都會展現其不同的美來回報我。

種菜

每天我都在期待著收穫的那一天——進自己胃袋的那天！

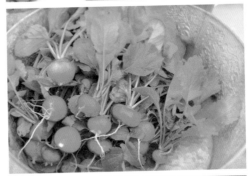

美食

這顆櫻桃蘿蔔會出現在我的廚房裡，成為我的私房泡菜。

水彩畫

旅行的途中，種花的下午，在我們描繪一朵花的筆下，內心自然地慢慢安靜了。水彩筆帶來的偶然水滴，描繪著我的心情，也勾勒出美好的事物，成為與眾不同的一幅精彩畫作。

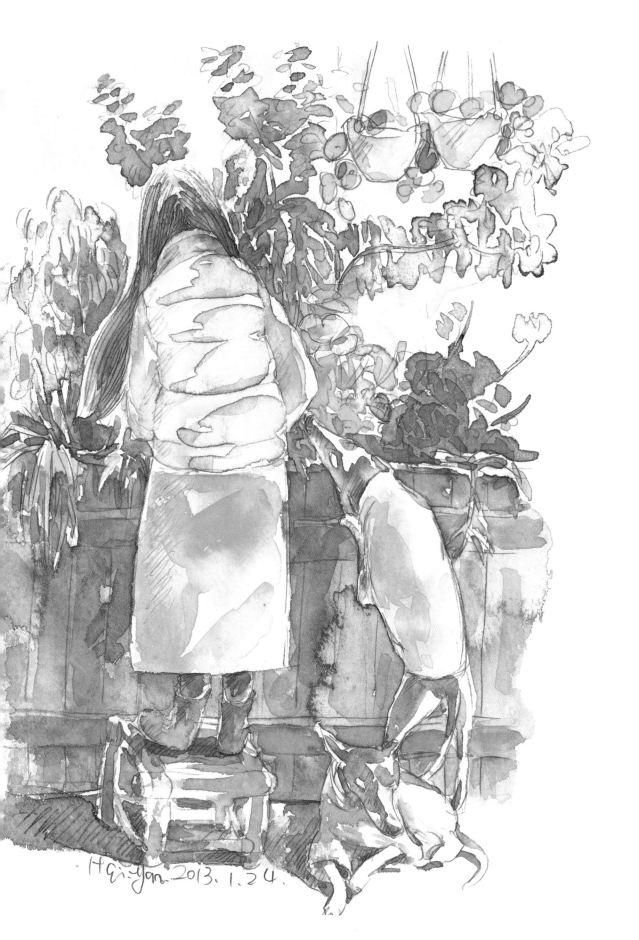

課

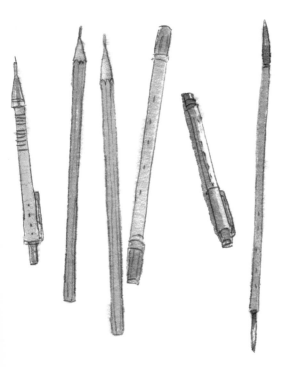

Part 1
花農女的水彩基礎課

畫畫是一件有趣的事情,當你心情不好時,拿起畫筆畫一幅畫吧,你會發現內心慢慢安靜了,煩惱慢慢消失了。眼前你所描摹的美好事物慢慢進入你的心底深處。畫畫,是一味心靈療癒的良藥。就讓我們先來聊聊水彩和繪畫工具吧。

花農女

A. 我與水彩

我是學服裝設計的，以前的我每天
的工作是替設計師畫服裝示意圖，
畫裁剪樣式圖。

平常因為受父親的影響，
我偶爾會畫畫國畫。直到
有一天，我發現水彩畫才
真正適合現在的我，因為
它工具簡單、體積小好攜
帶，作畫方便又快捷，讓
我在任何有空的時候、在
任何地方都可以自由自在
地畫起來。水彩具有獨特
的透明度與靈動感，適合
表現我喜歡作畫的題材：
花卉、美食、生活雜記、
遊記......等等。

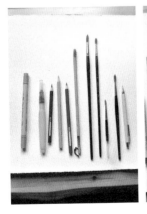

當我發現水彩畫的美好世界之後，就一發不可收拾了，
我每天必須畫那麼一會兒，不然就覺得心慌、坐立難安。
最後走上了專職繪畫的不歸路！其實畫好水彩畫也是一
門高深的學問，我也還在學習中，但是它極易入門，沒
有繪畫基礎的人也可以嘗試水彩畫的樂趣。

現在，就讓我來介紹一下畫水彩畫會用到的基本工具與
材料。

B. 花農女使用的水彩工具

紙

因為我偏愛濕畫法，為了避免紙張遇水之後變形，一般來說，我會購買 300 克四面封膠的水彩畫本外出寫生；平時作畫時則會購買各種品牌、各種肌理紋路和不同粗細度的紙張，然後根據需要的畫面效果選擇不一樣的畫紙。康頌夢法兒 (法國進口 Canson Montval 水彩紙)、阿詩 (法國進口 Canson Arches 或稱阿奇詩水彩紙)、山度士獲多福 (英國進口 Saunders waterford 水彩紙)、博更福 (英國進口 Saunders Bockingford 水彩紙)、LANA(法國進口 Lana 水彩紙) 是我常買的品牌，用起來感覺都還不錯。

√ 不同品牌的水彩紙呈現
同一種水彩顏料的效果示意圖

夢法兒　　獲多福　　蜜蜂爸爸的夢法兒　　博更福　　阿詩　　拉娜

巴比松　　哈尼姆勒

我一度喜歡粗顆粒的博更福，但是用這款紙畫，對於畫稿掃描後的處理難度非常大，所以後來又愛上棉感十足的細紋獲多福和阿詩，這兩種紙畫出來的水跡處理得當會有意想不到的獨特效果。夢法兒紙很紮實，光潔度也很高，價格相對便宜，很適合初學者。

哈尼穆勒 (德國進口 Hahnemuhle 水彩紙) 有獨特的紙紋，畫完之後畫面效果比較特別，但是掃描之後的效果確實讓人很頭疼。大家看看我的小色塊效果，就會對比出哪一款的混色效果最自然，當然是山度士獲多福啦，但是這款紙的顏色偏黃，所以畫面乾了之後飽和度會降低一個色調。

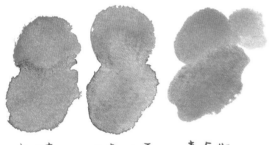

史明克　　溫莎·牛頓　　泰倫斯

不過紙張就像衣服，必須要你親自試試，還得多試試幾次，才會知道它是否真正適合你，是否可以呈現你喜歡的感覺，所以多練習畫畫才是真正的王道！

√ 不同品牌的水彩顏料在同一種水彩紙上
所呈現的效果示意圖

對於畫筆，我比較隨意，打稿用過鉛筆或者水溶性色鉛筆、細的馬克筆、不溶於水的針管筆，或者乾脆直接用毛筆。上色時我用了使用很久幾塊錢買來的水彩筆，後來受其他畫友的影響，一咬牙買了韓國製的紫貂毛水彩畫筆，一用果然感覺不一樣，但是這款筆水彩筆筆桿很長，帶出去寫生很不方便。後來又有入介紹我用達芬奇長峰貂毛水彩畫筆 (德國進口 Da vinci 水彩筆系列)，這款畫筆確實好用，筆尖很有力度，勾線上色都能得心應手，不過價格偏貴。

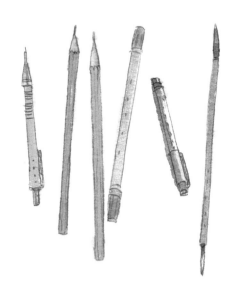

某一天我突然想到，中國的毛筆歷史悠久，品種繁多，價格又便宜，何不試試看呢？於是我找出畫國畫用過的湖州中狼毫筆，試了一試，果然好用，筆尖力度好，彈性、柔軟度、吸水量極佳，幾十塊錢一支的毛筆完全可以和幾百塊錢的外國水彩筆媲美！

但在選擇毛筆時就有講究了：一支好的毛筆要具備「尖、齊、圓、健」四德。

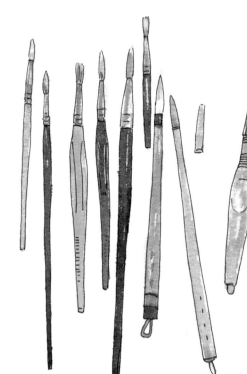

尖 筆毫聚合時，筆鋒要能收尖。

齊 將筆頭蘸水捏扁，筆端的毛要整齊，無不齊的現象。

圓 筆肚周圍，筆毫飽滿圓潤，呈圓錐狀，不扁不瘦。

健 筆毛要有彈性，鋪開後易於收攏，筆力要穩健。

在挑選毛筆之前，先要瞭解一下毛筆的種類和性能，再選擇自己需要的。 外出寫生方便是選擇畫筆的不二法門，這時一款好用的自來水筆就很重要了，免去了帶洗筆桶和在外尋找水源的麻煩。日本櫻花 (日本 SAKURA)、派通 (日本 Pentel) 自來水筆都是不錯的選擇，裝滿水配上一塊海綿或者一張面紙就可以了揮灑自如。

水彩畫是用水調和透明顏料作畫的一種繪畫形式，簡稱水彩。市面
上的水彩顏料多數分成管裝膏狀和固體塊狀，為了方便收納，很多
人都選擇固體塊狀水彩顏料。因為我不是器材控又很節省，一盒泰
倫斯透明固體水彩組 (編註：日本 SAKURA Petit Color 固體水彩顏
料) 打算用上幾年。剛開始畫水彩時，泰倫斯對於只見過低價又傳統
顏料的我來說已經很好了，覺得它又透明又亮麗，喜歡極了，天天
用它畫我的花草們，畫我每天穿的衣服，畫我每天的見聞……。

之後朋友送了我一盒德國史明克專業級的
固體水彩 (德國品牌 Schmincke)，我就再
也不喜歡其他顏料了，精緻的黑色金屬盒
子和貓頭鷹標識，又高級又時尚，一用之
下，其透明度、色彩匯合呈現的高級灰，
和混色後獨特的水跡都讓我愛不釋手！

當然最好再有這樣一個我自己做的筆
袋，每天出門時帶著筆袋、本子，就
可以隨時用畫筆記錄我的生活了。 好
了，工具材料就說到這裡，那麼就讓
我們開始畫吧！

C. 花農女的水彩技法分享

瞭解了畫水彩的工具材料，那麼我們就開始動筆畫畫吧！
準備好紙張，低於 300g 的紙最好先將紙面用筆刷薄薄地
刷濕，然後再用透明膠帶或者圖釘將四邊固定，等紙張乾
透之後再用，這樣畫完之後紙張才不會變形。建議初學者
買四面封膠的水彩本來使用。

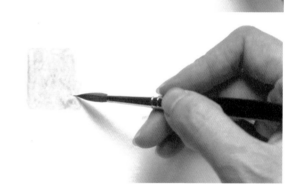

a. 用水彩畫出點、線、面

其實畫畫就是認識紙、筆、顏料，然後熟悉它們，再接著
和它們交朋友的一個過程。　那麼我們在認識了它們之後，
就開始來熟悉它們吧。

一幅畫其實就是用基本的點、線、面組成的，要瞭解你的
顏料、筆、紙張的性能，也是通過畫點線面來感覺：筆尖
力度是否合適，紙張吸水度怎麼樣，顏料透明度如何。初
學者可以多作一點這樣的練習。

b. 水彩要的感覺——透

水彩畫是用水調和水彩顏料作畫的一種繪畫方式，可以分
成乾畫法和濕畫法兩種，但是不管哪一種畫法，一幅好的
水彩畫一定要給人通透的視覺感受；一幅水彩佳作會表現
出顏料的透明特性，具備淋漓酣暢的意趣。

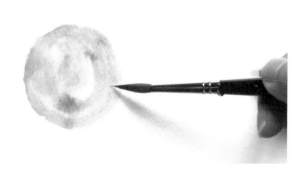

c. 水彩要的感覺——潤

除了「透」，水彩畫還要有「潤」的感覺，也就是說畫面
要讓人感受到飽滿的水分、有一些水漬濕痕。如果水彩畫
讓人有乾澀枯燥之感，那麼代表你需要多練習了。

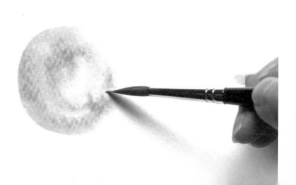

D. 不同水分的效果

該怎麼練習？練什麼呢？

簡單說就是練習顏色和水的比例關係。筆裡含多少水會讓畫面看起來潤，很多效果需要自己做多次的練習與實驗，才能心中有底。現在開始，就和你的紙、筆、色慢慢磨合吧！

不同的水分包括兩種含義：一是調好的顏料中的水分差異；二是蘸顏料前筆中的含水量的差異。筆中含水量少時，蘸比較稀的顏料畫出來的顏色比較潤，蘸比較濃稠的顏料畫出的顏色比較乾，但塗出的顏色很均勻，適合處理畫面中的細節。當筆中含水量大時，用筆尖蘸取少量顏料後塗顏色，一筆下去，能看出筆尖到筆腹顏色由濃到淺的變化，適合表現出畫面中的顏色漸層效果。

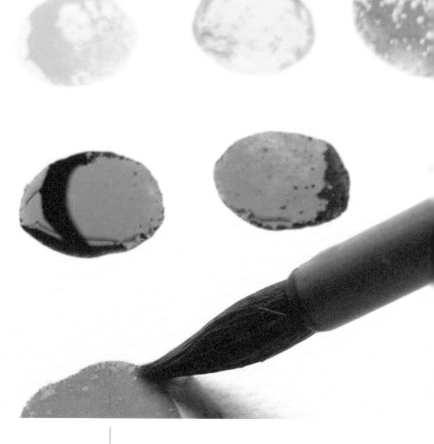

經常使用的幾種水彩技法如下：

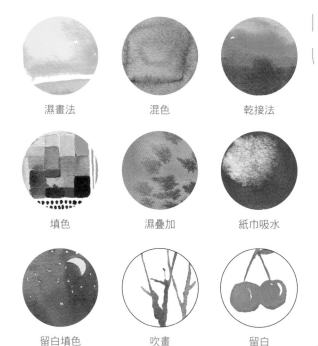

濕畫法　　　　混色　　　　乾接法

填色　　　　濕疊加　　　　紙巾吸水

留白填色　　　吹畫　　　　留白

大家可以嘗試先用飽含水分的筆蘸上濃濃的顏色畫到紙面上，觀察它乾了之後的效果；然後慢慢地減少水分和顏料，分別畫出大約直徑三到五公分的圓，對比它們乾了之後的效果。這樣多練習，就會掌握到你畫每一筆時需要的顏料和水分比例了。

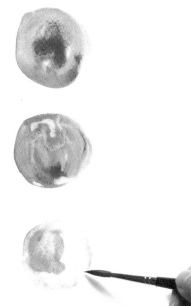

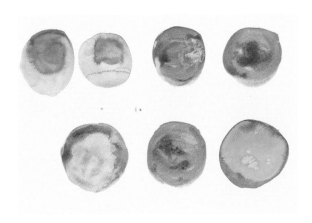

E. 享受水彩的偶然

水彩畫還有一個迷人之處，就是它的偶然性，世界上絕對沒有一張一模一樣的水彩畫。一幅水彩畫，因為紙張和顏料的質地不同，作畫時畫筆的含水量不同，以及空氣中的濕度、溫度不同，都會呈現出不一樣的效果。可遇而不可求的水跡如果處理得當，還會讓你的畫面增色不少。

F. 水彩的暈染、接染（一朵桃花的繪畫步驟）

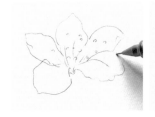

a. 用自動鉛筆先輕輕勾勒出桃花的外輪廓線，再加上花蕊等細節。

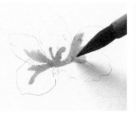

b. 用胭脂紅混合少量的鍋紅，用含水量高的筆蘸取顏料後，由花蕊向外畫花瓣上的顏色。

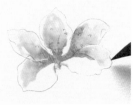

c. 用乾淨的毛筆趁濕銜接上顏色與清水，這樣銜接的過程會表現出自然的顏色過渡。

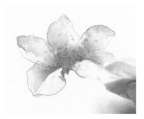

d. 用極少量的普魯士藍沿著花瓣的邊緣畫出花瓣的顏色變化，留出受光面，並用紙巾吸去多餘的水分。

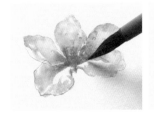

e. 等顏色稍微乾燥，紙面仍然保持濕潤時，開始豐富花瓣上的顏色。上色時注意保持顏色的自然銜接效果。

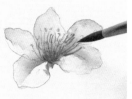

f. 等花瓣顏色乾透，改用細筆勾出桃花的花蕊。勾線時，可以從後方淺色的花蕊開始下筆，顏色逐漸加深。

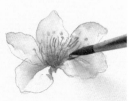

g. 黃色幾乎沒有遮蓋力，上色時，一定要等顏色乾透再動筆，否則顏色間很容易產生暈染，導致畫出的黃色看上去非常髒。

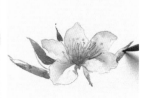

h. 用綠色畫出花托的大色塊，留出花托的頂部。

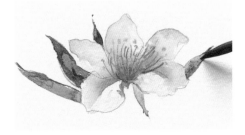

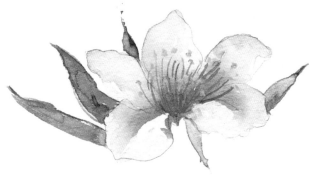

i. 用英國紅趁濕塗滿花托的空白處，要注意兩個顏色邊緣的銜接。剛剛畫好時，可能過渡會比較生硬，但水彩乾了之後，畫面會變得灰一點，所以顏色的過渡並不會感覺很突兀。

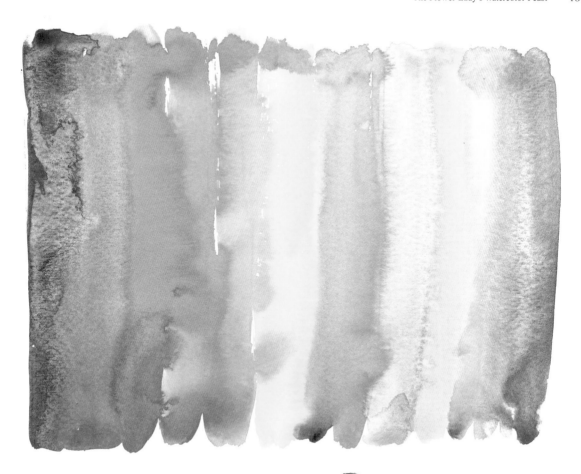

G. 本書使用的水彩品牌色標

本書使用的是史明克 (Schmincke)12 色專業級固體水彩，來自德國的史明克

水彩是一款礦物質顏料，色標分別有 222、224、225、332、333、442、445、553、554、

664、666、782。它的耐光性非常好，有 24 色裝也有 12 色裝。初學者可以自己斟酌購買自己喜歡的品牌。

222 檸檬黃	225 印度黃	660 土黃	332 鍋紅	333 胭脂紅	443 群青
Light yellow lemon	India yellow	Yellow ochre	Cadmium red hue	Carmine	Ultramarine

445 普魯士藍	666 英國紅	664 焦赭	782 黑	554 橄欖綠	553 長青綠
Prussian blue	English red	Burnt umber	Black	Olive green yellowish	Permanent green

我個人覺得 12 種顏色完全夠用了，太多顏色容易產生依賴感，其實畫畫的樂趣之一就是可以自己調和出不同的色彩，實驗出自己需要的顏色。

花

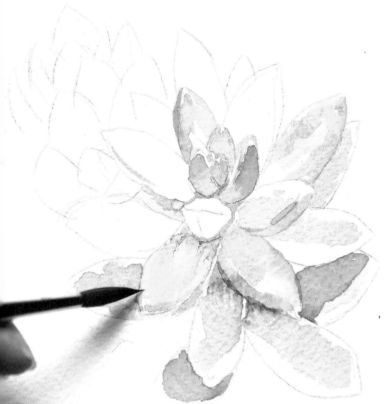

Part 2
花農女的花園

我的生活中花草已經是不可或缺的一部分，
我的母親酷愛養花，我從小耳濡目染，也喜歡
拈花惹草，對花草有極深厚的情感。一株花
從播種、發芽到開花，每一個階段養花人都
要付出許多的心思，而每一株花草也都會展
現出不同的美麗姿態來回報你。

A

百合花 嘗試描繪細節

畫中的百合花是用我網購買來的種子播種的,這個品種叫做「愛慕」。種球在夏天買來放在冰箱裡,秋天種下,春末夏初開花。百合是多年生植物,如今它已經開過兩次了,開花時香氣四溢,絕對不是花店裡百合花那種人工的香水味,我總是忍不住剪下來插在花瓶裡每天欣賞,還一一將它的千姿百媚畫下來。

與矮牽牛相比,雖然同屬喇叭花狀,但是百合花花瓣分佈得很對稱,質地硬、葉片厚,畫的時候要注意表現出這個硬朗的特徵。

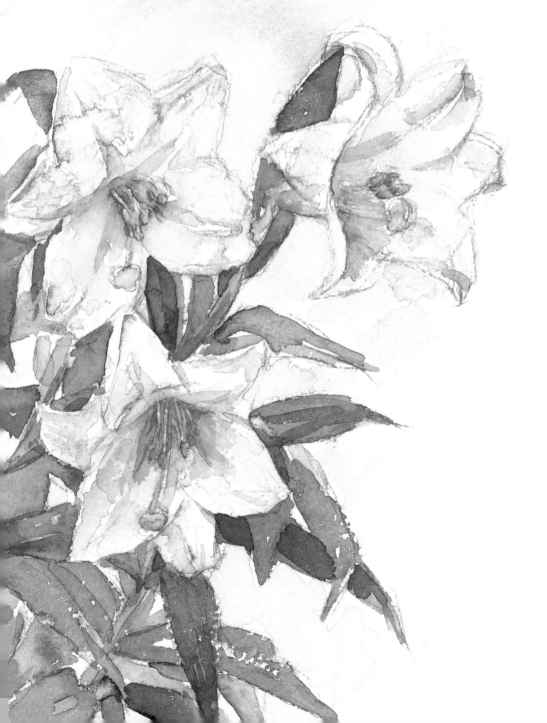

A 用鉛筆先輕輕地勾勒出花朵的大輪廓，再慢慢地描繪出百合的花瓣和葉子。畫花瓣和花蕊時，可以參考喇叭狀的透視關係，用輔助的圓形來幫助確定花瓣的大小和位置。

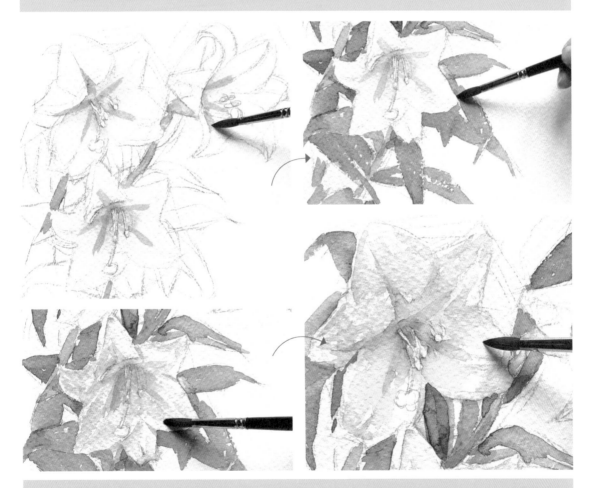

B 充分利用紙色作為白色百合的原色，用淡淡的綠色混合少量黃色調出百合花瓣內部的顏色，花瓣越往裡，顏色越深。在等待花瓣顏色變乾的時間裡，用橄欖綠簡單迅速地畫出百合花的葉子，用綠色與白色的對比，讓百合的輪廓逐漸明確出來。這時重新蘸取少量的橄欖綠來加深花朵的最深處，等顏色稍微乾了之後，再用淡淡的普魯士藍加一點赭色調出淺灰，畫出百合花瓣的背光部分，上色時，要在花瓣邊緣留出百合花瓣的厚度感。

554 + 222 445 + 225 445 + 666

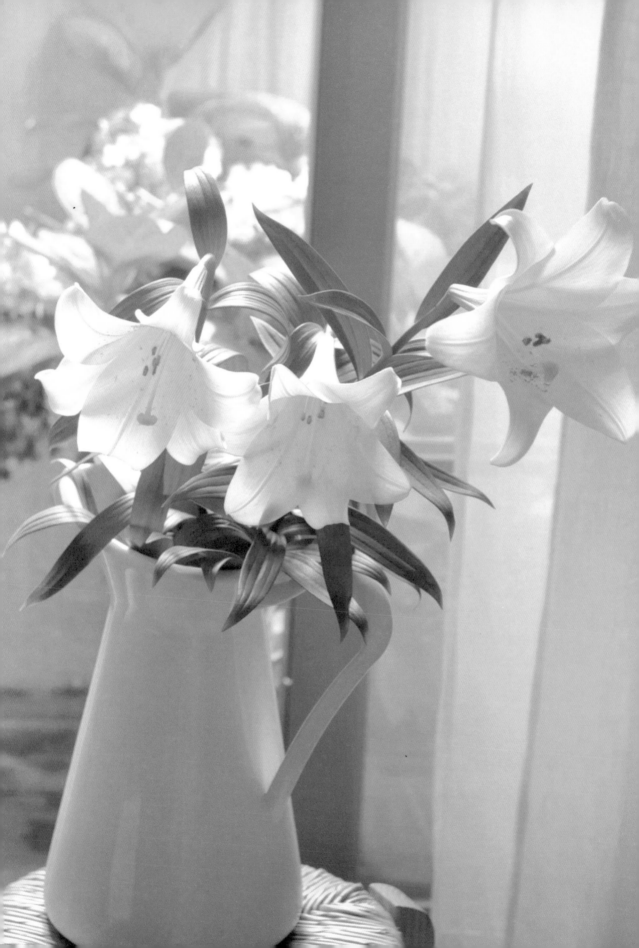

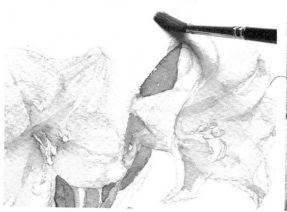

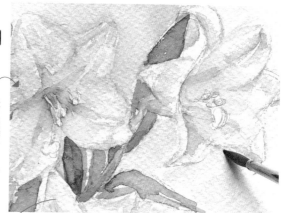

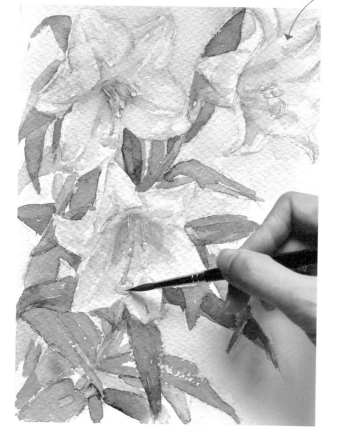

C

用橄欖綠加上少量的中黃色畫出畫面最前面
的部分葉子，再用普魯士藍加一點土黃色調
出墨綠色畫出葉子的深色部分，襯托出前面
的葉子，調整葉子間的遠近關係。畫完葉子
後，用極淺的藍灰色沿著百合的邊緣來畫出
背景，畫的時候要避免塗到百合上未乾的顏
色，那樣容易產生暈染，讓畫面看上去很不
乾淨。等百合的顏色乾得差不多後，先用淺
綠色畫出百合的雌蕊，再用橙黃色畫出百合
的雄蕊，雖然花蕊很小，但也有色彩變化，
要耐心地用顏色畫出明暗的變化。 畫百合
最難的地方是對外形的把握，容易畫不準，
而解決的辦法只有一個——多畫，多練習。
通過不斷的練習來體會植物花蕊、花瓣、花
朵的外形特點，對掌握類似構造的花朵結構
會有極大的幫助。

● 554 + ● 225　　● 445 + ● 660　　● 225 + ● 332

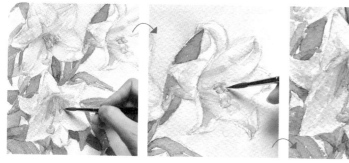

① 一早開工，量尺寸鋸好長短
手臂運動

② 開始上下
捆扎
鋸身伸展運動，
下蹲~

③ 回舊居搬花草，挖！
彎腰、彎腰~
差點站不起來了

④ 深呼吸！拔！
塵土飛揚

⑤ 搬運~拉著一車花草美滋滋
想著：一個都不能少！
這時候無比達頭坵面

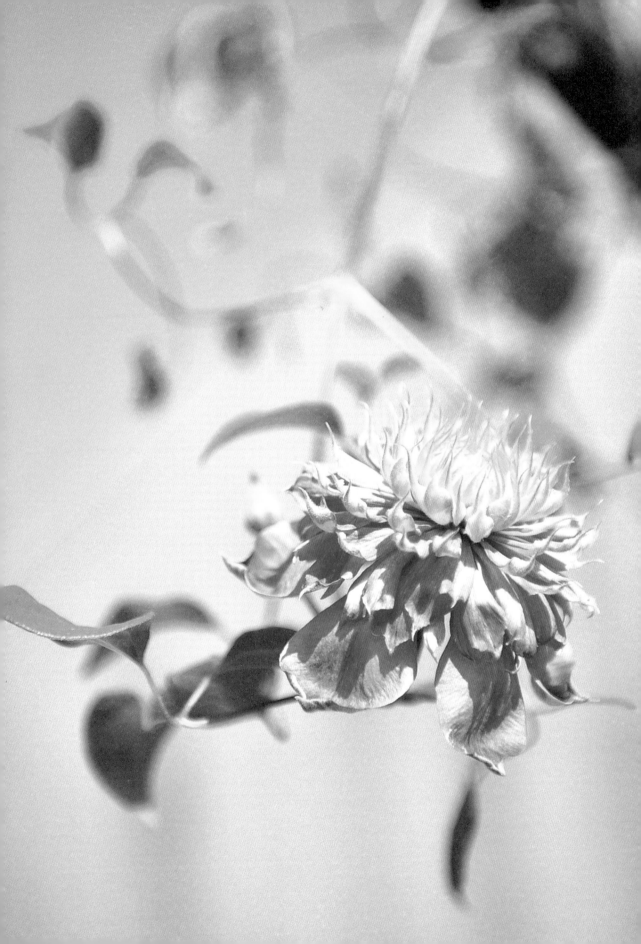

B 鐵線蓮　花瓣的細節／紋路／質感

繪畫的目的之一，就是為了記錄生活中的美妙時刻。對我而言，用畫筆記錄自己的植物生長是非常愉悅的事情。這幅鐵線蓮中，我故意省略了背景，直接把開花的鐵線蓮表現出來，要是再配上一段生長日記，看上去一定很有植物圖鑑的感覺。

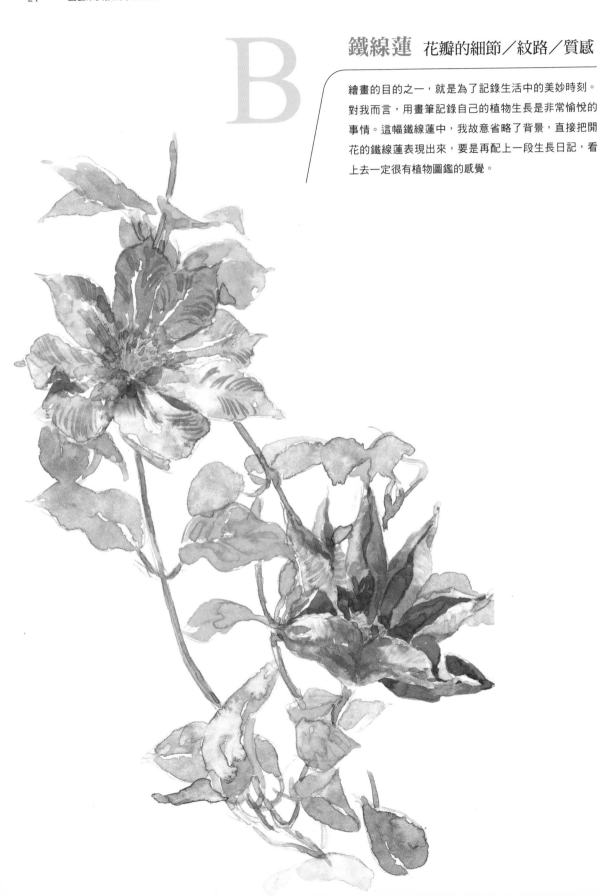

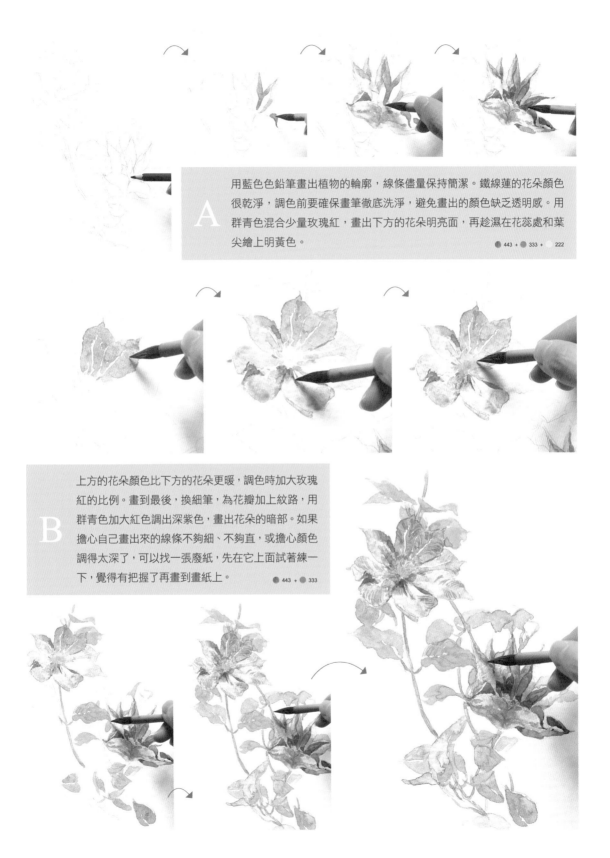

A 用藍色色鉛筆畫出植物的輪廓,線條儘量保持簡潔。鐵線蓮的花朵顏色很乾淨,調色前要確保畫筆徹底洗淨,避免畫出的顏色缺乏透明感。用群青色混合少量玫瑰紅,畫出下方的花朵明亮面,再趁濕在花蕊處和葉尖繪上明黃色。

443 + 333 + 222

B 上方的花朵顏色比下方的花朵更暖,調色時加大玫瑰紅的比例。畫到最後,換細筆,為花瓣加上紋路,用群青色加大紅色調出深紫色,畫出花朵的暗部。如果擔心自己畫出來的線條不夠細、不夠直,或擔心顏色調得太深了,可以找一張廢紙,先在它上面試著練一下,覺得有把握了再畫到畫紙上。

443 + 333

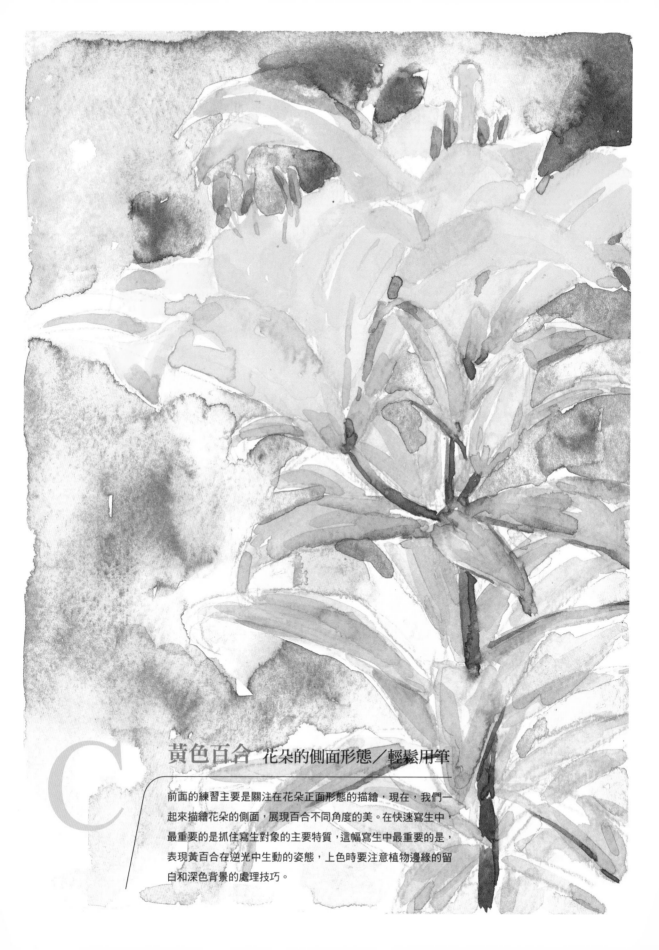

C 黃色百合 花朵的側面形態／輕鬆用筆

前面的練習主要是關注在花朵正面形態的描繪，現在，我們一起來描繪花朵的側面，展現百合不同角度的美。在快速寫生中，最重要的是抓住寫生對象的主要特質，這幅寫生中最重要的是，表現黃百合在逆光中生動的姿態，上色時要注意植物邊緣的留白和深色背景的處理技巧。

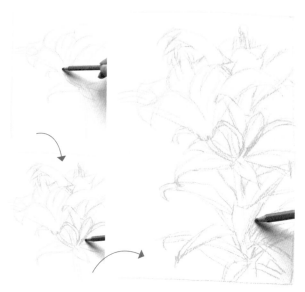

A

選擇黃綠色的色鉛筆，逐漸畫出百合花朵、花苞、葉子、花莖的輪廓，畫到有互相交疊關係的輪廓時，要特別留意彼此之間的前後關係。因為黃色的輪廓顏色淺，看起來不明顯，接下來上色時會很容易塗錯。

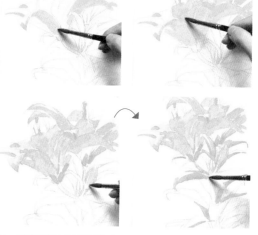

B

用印度黃混合少量的鎘黃，畫出逆光下花朵顏色最深的地方，再逐漸加大鎘黃的比重，為剩餘的花瓣上色，畫到邊緣時別忘了留出花瓣的厚度。畫葉子時，從最淺的顏色開始著筆，由淺到深地逐漸畫出葉片的立體感。受到光線的影響，背光的葉片顏色偏綠，遠處受光的顏色則偏藍。

222 + 225　　222 + 554

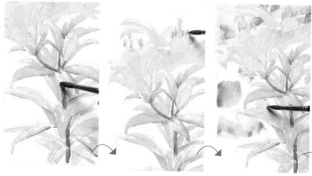

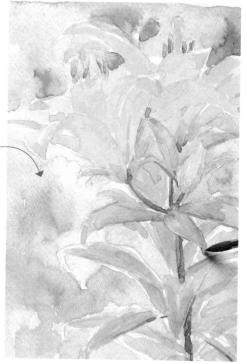

a. 待葉片顏色稍乾，用常青綠混合橄欖綠勾出圓柱形的花莖，畫出花莖的立體感。

b. 用土黃混合少量赭石色，點出花蕊。隨著位置的不同，花蕊的顏色也會有些許差異。

c. 用墨色混合焦赭色，薄薄地畫出百合的背景，強化逆光的光感效果。

C

深色的背景有助於將畫面上的注意力集中在主體上，並拉開主體與背景之間的空間感。畫深棕色背景時，先用含水量高的畫筆，畫出顏色較深的地方，再用淺色趁濕將這些顏色連起來，融合成一個整體。上色時，別忘了塗花朵之間的縫隙。

445 + 225　　225 + 666　　445 + 666

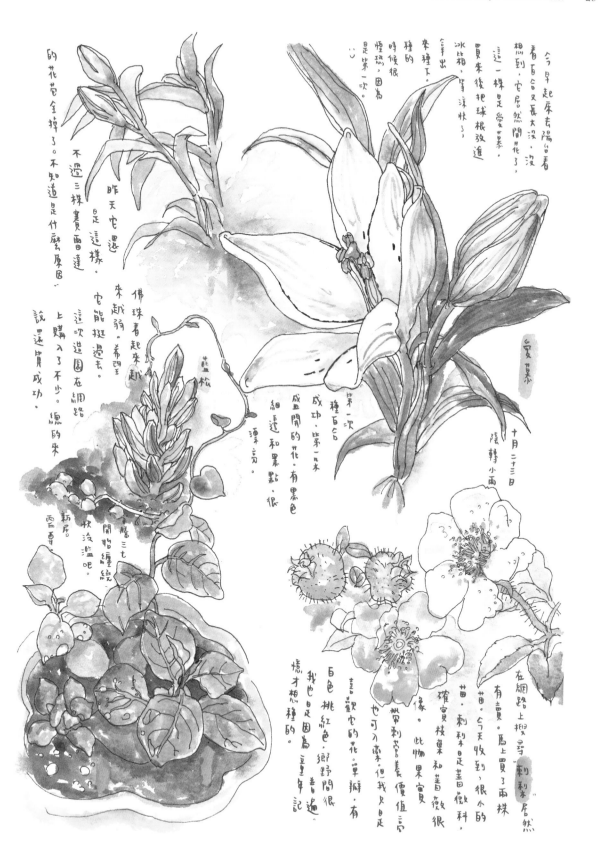

今早起床去陽台看
看百合又長大沒，沒
想到，它居然開花了。
這一株是愛葉。
買來後把球根放進
冰箱，筆涼快了
筆出
來種下。
種的
時候恐很
煙恐，因為
是第一次
♡

的花苞全掉了。不知道是什麼原因，
昨天它還
是這樣。
不過三株賽雷達
它能捱過。

佛珠看起來越
來越弱。希望
這次進園在網路
上購入了不少。總的來
說還算買成功。

藍松
新居。
騰三七
開始繼續
快沒溫吧。
雨再

第一次
種百合
成功。第二株
成開的花，有黑色
細這和果點，很
澤点。

愛葉
十月二十三日
陰轉小雨

在網路上撰寫"刺莓"居然
有賣。馬上買了兩株
苗。今天收到，很小的
苗。刺莓是薔薇科，
確實枝葉和薔薇很
像。此物果實
也可了來。但我火足
帶刺營養價值高

喜歡它的花，單瓣，有
白色桃紅色，鄉野間很
遍。
我也是因為童年記
憶才想種的。

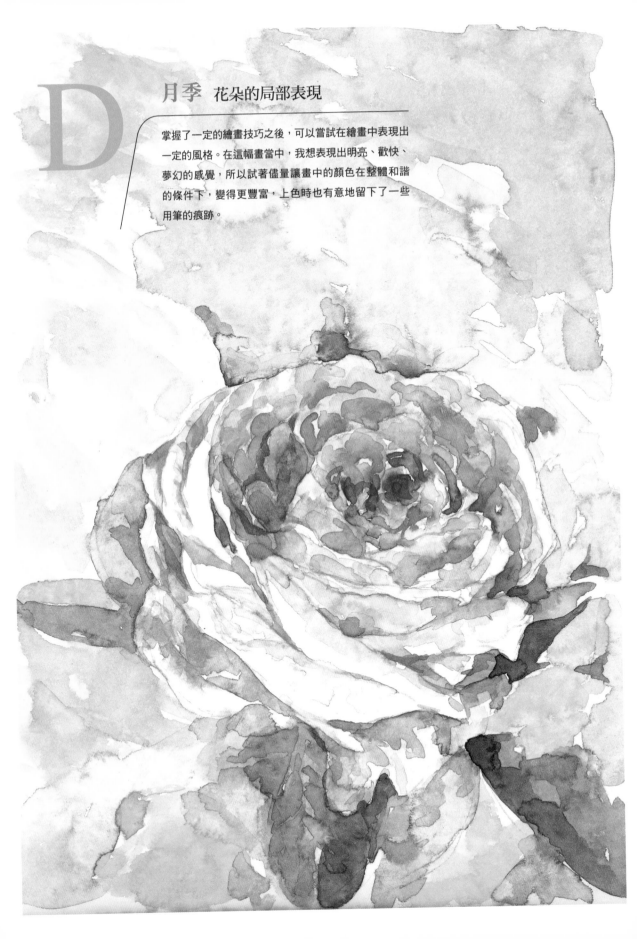

D 月季 花朵的局部表現

掌握了一定的繪畫技巧之後，可以嘗試在繪畫中表現出
一定的風格。在這幅畫當中，我想表現出明亮、歡快、
夢幻的感覺，所以試著儘量讓畫中的顏色在整體和諧
的條件下，變得更豐富，上色時也有意地留下了一些
用筆的痕跡。

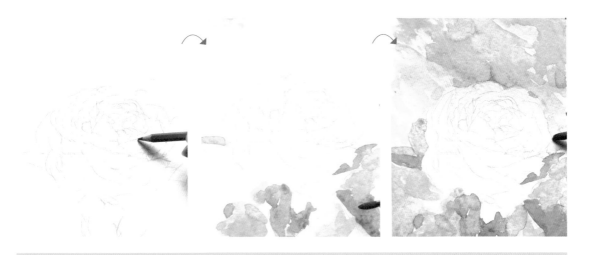

A 用紫紅色的色鉛筆勾勒出月季的輪廓，再用草綠和淺綠色由前向後畫出月季的葉子。第一遍著色時，不同的綠色之間並不需要有明顯的區分，背景的綠色可以適當加入土黃和淺綠色。　222 + ● 554　225 + ● 443

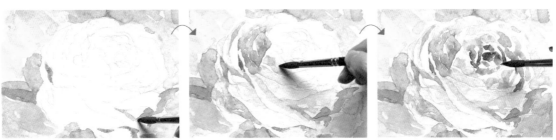

B

從週邊的花瓣開始，用淺淺的紫灰色畫出花瓣的暗面，越往裡面顏色濃度越重。等前景花瓣顏色乾透之後，用淺紫色畫出受光面的花瓣，再用玫瑰色從花蕊開始加強月季暗部的顏色。最後，加深月季周圍的葉片顏色，並利用深色來修整花朵的輪廓，這樣就大功告成了。

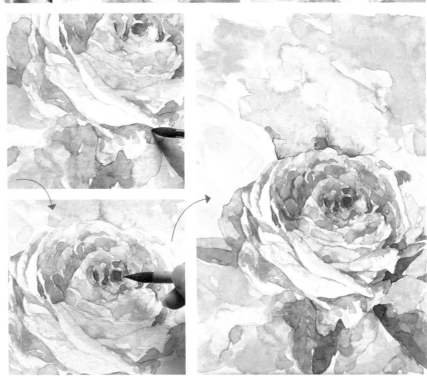

● 443 + ● 333

繡球花 百合科 蘆薈屬

繡球花的花色非常豐富。這裡有個種植的小祕訣要告訴你。如果你希望繡球花的花色變藍，可以在夏秋季節，每週施用一次稀釋 1000 倍以上的硫化鐵溶液，或直接在植物株邊埋幾棵生鏽的鐵釘，增加花萼細胞中的鐵元素，這樣花色便會漸漸轉為藍色。若在換盆時在土裡加入少量的碳酸鈣，那麼花色就會逐漸變紅。

我選了種在陽臺上開得最漂亮的一支紫陽花球來進行描繪。面對複雜的花瓣，最需要的就是耐心——靜下心來，一起慢慢地畫出美麗的繡球花吧。

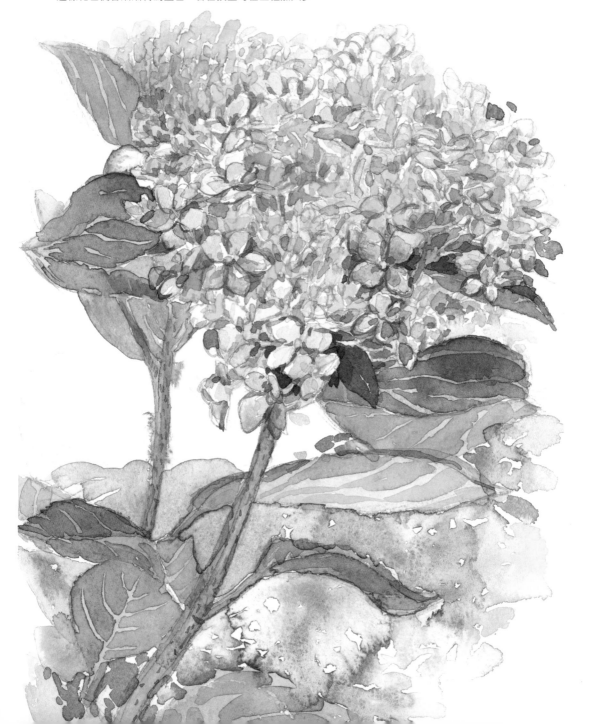

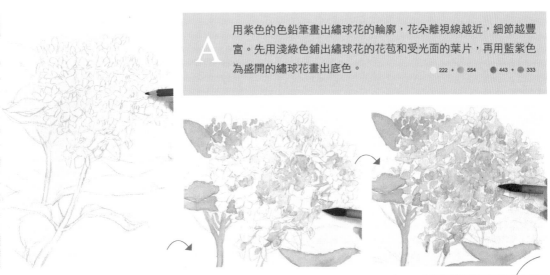

用紫色的色鉛筆畫出繡球花的輪廓，花朵離視線越近，細節越豐富。先用淺綠色鋪出繡球花的花苞和受光面的葉片，再用藍紫色為盛開的繡球花畫出底色。

222 + 554 443 + 333

B 分別用鵝黃和草綠色畫出花朵間隙和四周的葉子，等葉片顏色稍微乾了，畫出近處葉片的脈絡，等花朵的外形逐漸顯現出來。再用紫色畫出花瓣上的明暗細節，用黃綠色加強遠處的花苞。

222 + 554 443 + 333

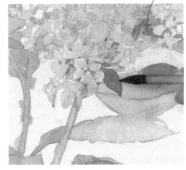

C

用淺綠色和淺紫色簡單地畫出遠處花球的剪影，再換成細筆，加深花、葉、莖間的各種陰影，離視線越近，陰影顏色越重。

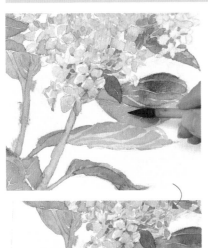

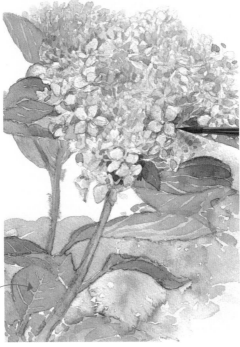

554 + 225
333 + 445
443 + 225

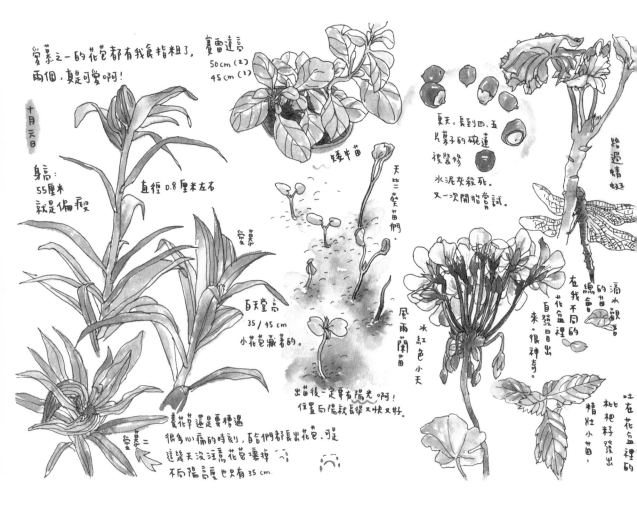

愛慕之一的花苞都有我食指粗了，
兩個，真是可愛啊！

十月天日

賽雷達高
50cm (2)
45 cm (1)

身高：
55厘米
就是偏癡

直徑 0.8 厘米左右

矮牛苗

天竺葵苗們。

夏天，長到四、五
片葉子的碗蓮
被爸修
水泥來殺死。
又一次開始嘗試。

百天堂高
35/45 cm
小花苞藏著的。

風雨蘭苗

水紅色
小天

跨過蜻蜓

在我不同的
花盆裡
的苗會
自發冒出
來，很神奇。

漏水觀音
的苗

吐在花盆裡的
枇杷籽發出
精壯小苗

出苗後一定要有陽光啊！
住置向陽就長又快又好。

養花草還是要耕遇
很多心痛的時刻，眼看們都長出花苞，可是
這幾天沒注意花苞壞掉⋯⋯
不而楊高度也只有 35 cm.

石斛：蘭科植物。可泡水煩漏。
⋯滋陰補血，養胃生津，明目清熱⋯⋯

7月8日 晴 高溫
去花市買花盆托盤，忍不住又逛了花市，肉幾乎沒有了
(除了賣魚)。買了幾盆，多肉草，一盆活血丹

路上有人擺攤賣石斛，一直有電神奇
藥效的傳聞！開花也好看喔！於是買了
兩個品種！一株100；一株750⋯ 好貴⋯⋯
你差好大啊！

F

多肉 月影 光影／逆光

月影的葉片呈藍綠色，蒙著淡淡一層白色粉末，色彩淡而通透，深受多肉愛好者的喜愛。在養護上，月影喜歡光線，因此儘量放在光照好的地方，但夏天受到強光照射會將它曬傷，需要及時移到陰涼處。

為了表現月影的通透感，這幅畫選擇了逆光的角度，用強烈的光影對比和反光來加強葉片的質感。月影的外形並不難畫，上色前，請仔細觀察月影葉片的顏色，再來畫顏色變化豐富的背光面。

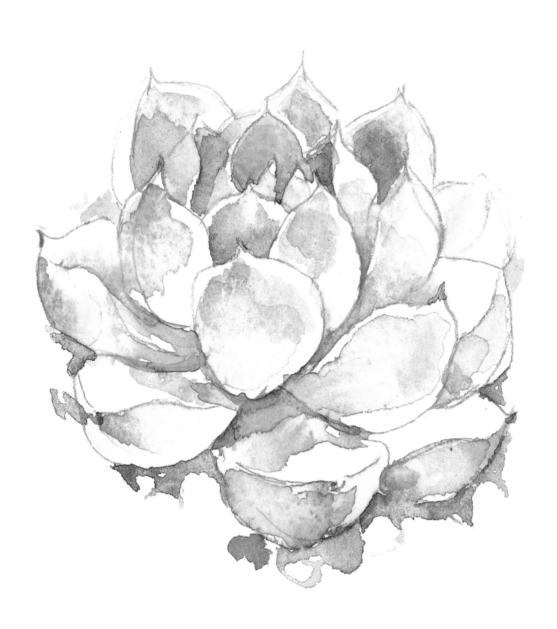

A

橄欖綠混合一點土黃色，沿著葉片交界處畫出下方葉子的陰影和背光面。

⬤ 554 ＋ ⬤ 660

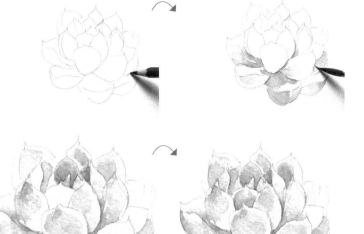

為了襯托月影的輪廓，等畫面快乾時，用紅色混合紫色簡單畫出植物周圍的鋪面時，注意不要讓顏色塗到月影的輪廓中。

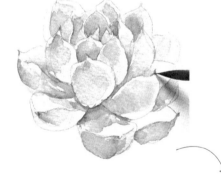

B

用普魯士藍混合少量紫色，從顏色最深的中心開始為月影的暗面上色，越往外畫，顏色越淺，畫的時候別忘了留出葉片邊緣的受光面。再用藍色混合綠色來加強葉片的明暗交界線，離葉尖越近顏色越深。接著用橄欖綠畫出葉片根部的反光顏色，並用深藍綠色加強葉片之間的影子。最後用紅色加少量的藍色，點出月影的葉子尖端。

⬤ 445 ＋ ⬤ 333 ⬤ 445 ＋ ⬤ 554

G

多肉 黑王子　如何勾勒細節 / 深色植物的畫法

大家一定很驚訝，為什麼又要畫黑王子，都已經畫了三張，還不夠嗎？

黑王子是非常值得反覆練習的多肉植物，推薦的原因有二個：首先，在外形上，它的葉片多且密，遠比白牡丹等植物更複雜，如果掌握好了黑王子的畫法，畫好其他石蓮花屬的植物都只不過是小菜一碟了。其次，黑王子

雖然看上去是深紫紅色的，實際上它的葉片顏色變化非常豐富。由於受到的光照差異的影響，它的葉片深處顏色偏綠，葉片邊緣則偏紅，新生的葉片也會更綠一些。將它的顏色分析清楚並表現出來，也會對畫其他的多肉植物有很大的幫助。

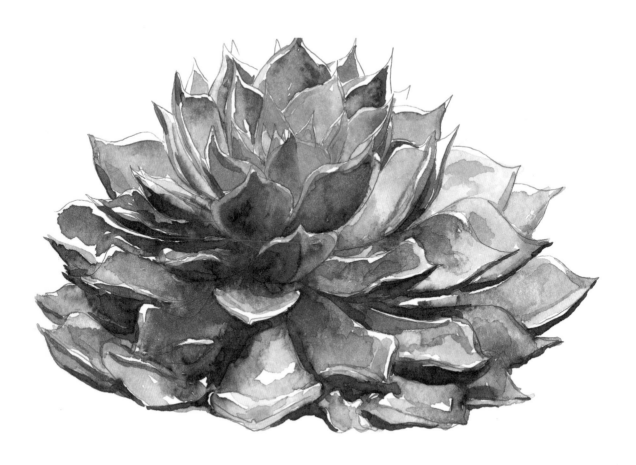

A 在腦海中分析好黑王子葉片的形態變化之後，用自動鉛筆從中心開始，由內向外一片一片地直接勾勒出黑王子的葉片，儘量讓畫出的線條保持流暢俐落。

B

從黑王子的中心開始上色，離視線近的葉片顏色偏暖，離視線遠的葉片顏色偏冷——換句話說就是近處的葉子偏紅紫色，遠處的葉子偏藍紫色。由於主體顏色較深，可以用一層一層逐漸加深的方式來上色，漸進式地畫出顏色的變化。

● 332 + ● 443

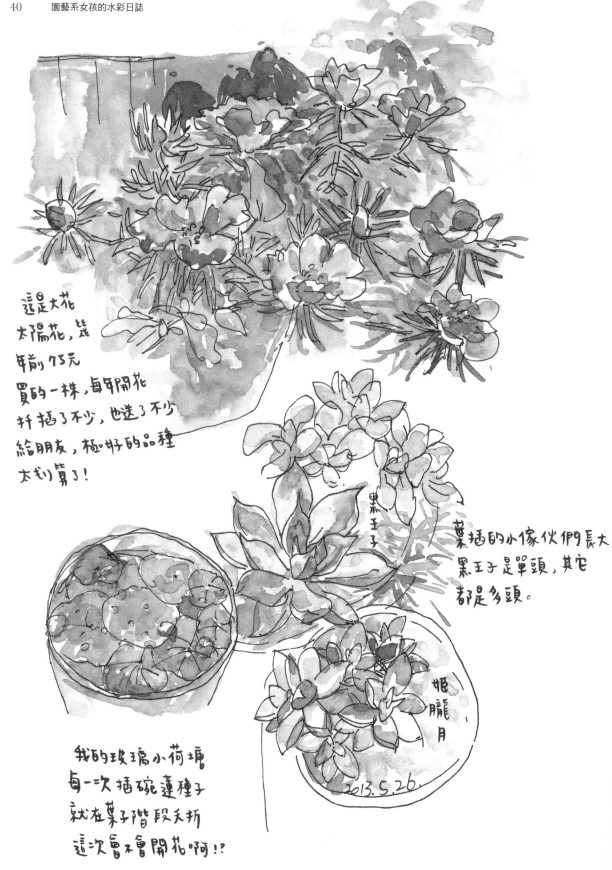

這是大花
太陽花,幾
年前75元
買的一株,每年開花
扦插了不少,也送了不少
給朋友,極好的品種
太划算了!

黑王子

葉插的小傢伙們長大
黑王子是單頭,其它
都是多頭。

姬朧月

2013.5.26.

我的玻璃小荷塘
每一次插碗蓮種子
就在葉子階段夭折
這次會不會開花啊!?

H

多肉 銘月　描繪葉片質感

很多人分不清楚銘月和黃麗之間的差異，其實銘月的葉片薄一些、瘦長一些，黃麗的葉子肥厚些、短一些。在養護上，和很多多肉植物一樣，不要將它長期放在陰涼的地方，那樣容易徒長，葉片間也會變得很鬆散。對銘月來說，放在陽臺上是一個較好的選擇，但戶外溫度如果低於 5 度，就要及時把它搬進室內了。

畫銘月的葉片時，要抓住葉片質感較光滑、轉折明顯的特點，並仔細觀察不同位置和角度葉片的形狀和光影的變化，用留出亮光、加重暗面顏色等方式來表現出葉片的特點。

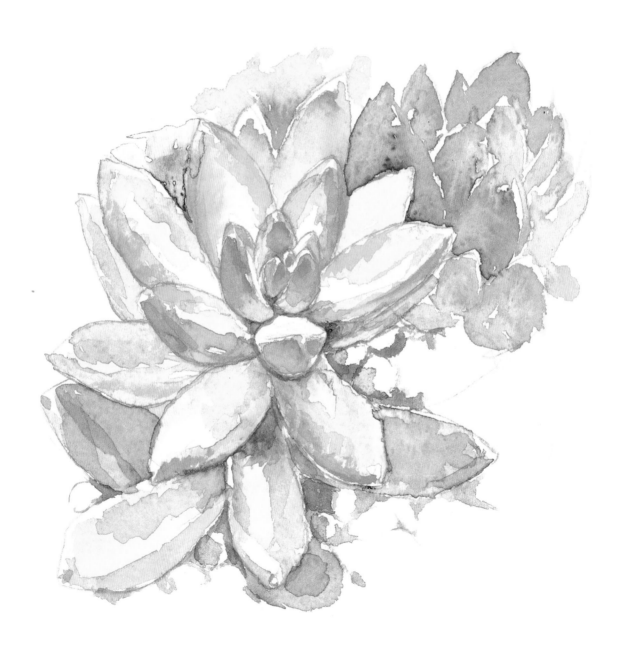

A 從前景的銘月中心開始，用黃綠色的水溶性鉛筆逐漸勾出葉片的形狀，每一片葉片都不一樣。接著簡單畫出葉片上的轉折面和後面的銘月輪廓。從還沒曬紅的葉片開始，用黃色和綠色混合畫出下方葉片的暗面和影子，再用淺綠色由葉片相接處，向外畫出銘月的明亮面。鋪完銘月的基礎色後，再用橙色混合少量紅色，從銘月最紅的地方開始畫出陽光為銘月帶來的紅色。

554 + 660 332 + 222

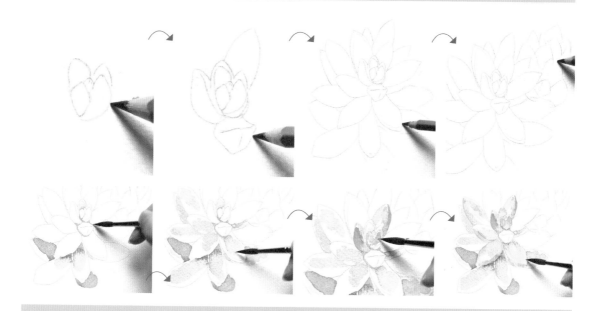

B 用一層層上色的方式讓銘月的顏色變化更豐富，等右上方葉片顏色變乾，用黃色和綠色畫出後面植物的剪影。再用畫筆尖加強葉片間的交界處和葉片上的投影。留出葉尖的亮光處，繼續用橙黃色加強曬得最紅的中心葉片顏色。等下方顏色稍微乾了，再用赭色加點紅色沿著銘月邊緣畫出植物下面的石頭。如果葉片的厚度畫得不是很明顯，可以等顏色乾了之後再用同色系的色鉛筆加強轉折的地方。

554 + 660 666 + 445

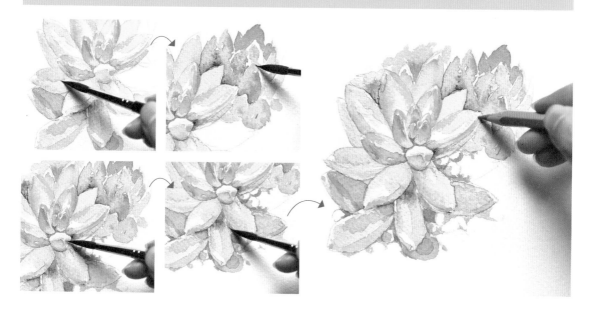

多肉 黑王子　控制顏色／處理細節

黑王子、白牡丹、藍石蓮和乙女心都是很容易養的入門多肉植物。對於多肉植物，應儘量養在光照充足，通風良好的環境中種，因為只有足夠的陽光，大溫差和控水才能讓多肉植物自身獨特的顏色逐漸顯現出來。

除了光照，還可以通過照紫外線燈讓多肉植物迅速上色，但我個人覺得這樣對植物不好，所以並不推薦。

在這幅畫中，四棵植物的空間關係十分明顯，前面的是黑王子，中間的是白牡丹和乙女心，後面的是藍石蓮。每株植物顏色都不同，上色時，從最遠的藍石蓮開始，逐漸往前推進。畫石蓮花和乙女心的時候有不少兩個顏色的過渡，用心體會。白牡丹和黑王子的葉片也都有一定的厚度，畫的時候要注意。

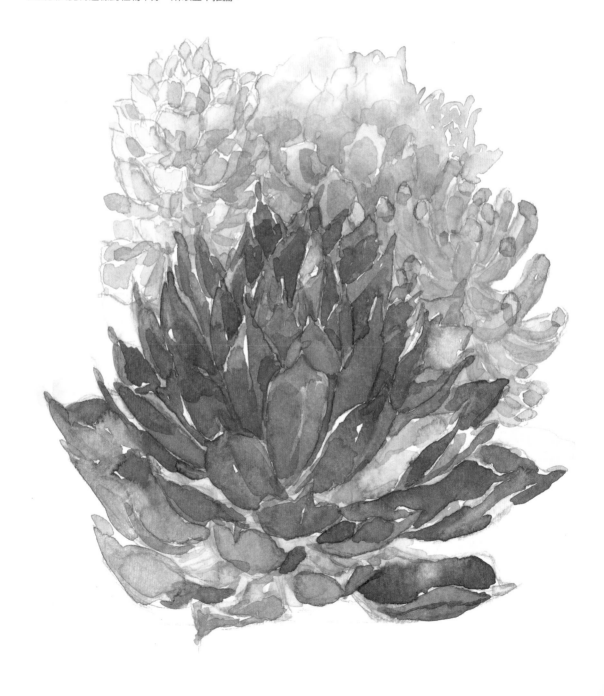

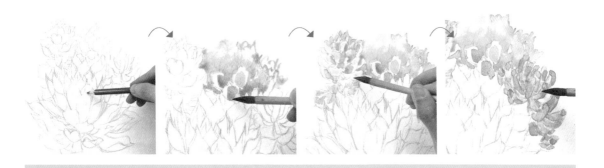

A 先用藍色水溶性色鉛筆畫出輪廓，用藍色從中心向四周上色，注意留出前面葉片的受光面。接著用蘸清水的乾淨筆暈染邊緣，讓其逐漸變淺。蘸紅色為石蓮花邊緣上色，再用清水接染，形成漸層，趁濕用藍色沿著受光面的邊緣加深花瓣的明暗交界線。畫白牡丹時也要先留出受光面，等顏色稍微乾了之後，再用亮黃色畫出來。畫乙女心的紅尖則要等綠色快乾時再加紅色，過程中控制好水分，避免出現顏料四處流動的情況

● 445 + ● 333 ● 554 + ● 225 + ● 332

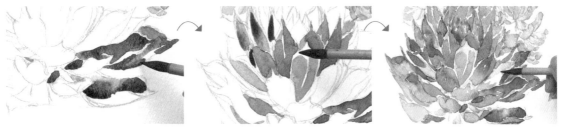

B

前景的黑王子從暗面的紫色（鈷藍加少量鎘紅色）開始上色，逐漸加粗筆中紅色的含量。塗色時，可以先空出花瓣上的轉折和邊緣的厚度，等第二次上色時再覆蓋，強化葉片上的轉折和厚度。

● 443 + ● 332

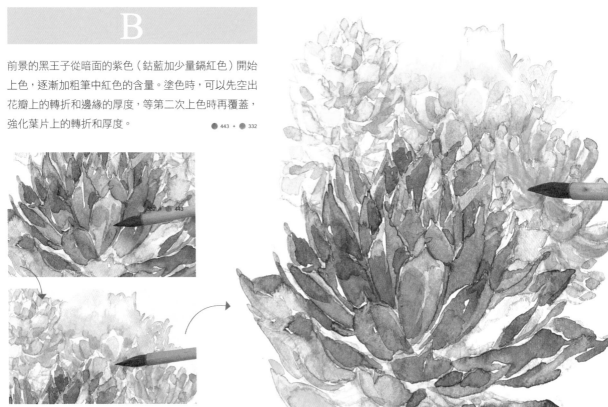

我名字叫花農女，其實並非花農，只是想要
這樣的一種生活方式，一種質樸的近乎天然
的生活方式，所以我搬到了郊區，附近有一
個大市集，每逢一、四、七號就會有熱鬧的
集市，可以去買些菜苗和土特產。

2013. 7. 10 晴炎 高溫
夏天，是藍雪花和白雪花
的季節，不怕曬，喜陽喜水喜肥！
今年開第三盆了。等花期一過我準備
給它們換大一點的盆！
據說可以長到一米！哈哈我喜歡！

肉肉

一、四、七趕集，
好不容易遇上今天
是七號又是星期天
昨晚喜到兩點
早上還是九點就起
床了。
趕集的人真多啊！
人擠人，大多是
老頭老太太，
穿居家
一點。
不過
擠在人群
裡還是有
點圈。

七元一根
竹桿來做
棚欄，還綠
蓮的網格。
竹夕可以來
種由。

菜苗還是移，等買好
菜再去買，菜苗
已經沒有了。
買了些竹桿，竹筍
和竹夕。

60元

2013. 1. 27. Hai Yon.

J

多肉 錦晃星　顏色的關聯／組合的逆光處理

景晃星、玉蝶、黑王子都是常見的石蓮花屬植物，都喜光怕水。光照充足時，毛茸茸的景晃星會由葉片邊緣開始逐漸變紅，與冬季和早春綻開的一串串橙紅色的花交相輝映，異常美麗。而充足的陽光也是黑王子葉片顏色的保證。相較於玉蝶、黑王子，景晃星的枝幹容易木質化。這三種植物繁殖時，葉插或牽插都很容易活。

前面的練習主要以正視或俯視的多肉植物為主，現在一起來畫一下側視的多肉植物吧。

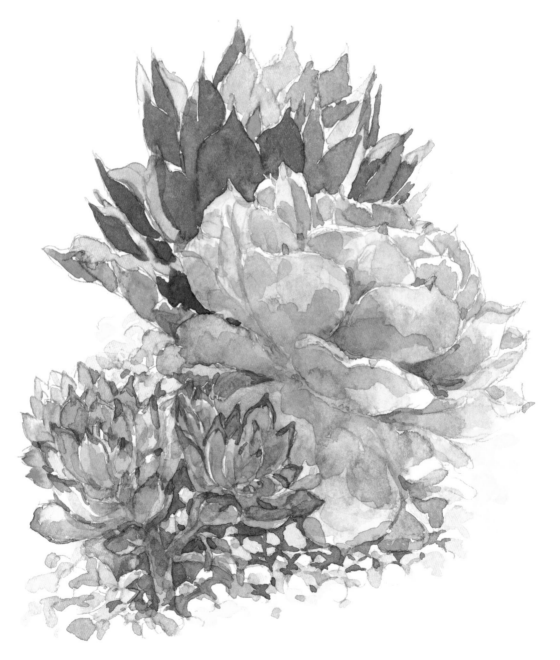

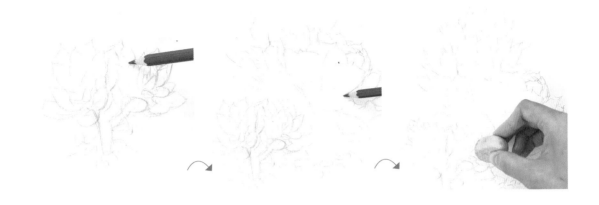

A 從視線前的景晃星開始，用水溶性色鉛筆由近而遠地畫出三棵植物。畫的時候要注意觀察植物葉片形態的變化過程——由頂端的收緊狀態逐漸過渡到底部散開狀態。畫完之後，如果畫面色鉛筆線條太多，適當地將不需要的鉛筆線條擦掉，避免色鉛筆等一下溶於水之後，對水彩顏色影響太多。

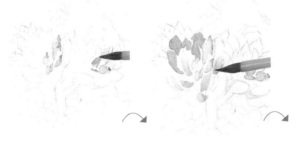

B

用淺綠混合少量土黃色，畫出左邊景晃星的原本顏色，顏色由中心向邊四周逐漸變淡。上色時，對葉片受光面和葉片的邊緣留白，以便於接下來表現葉片上曬出的紅邊。畫紅邊時，顏色可以與葉片的原本顏色連接起來，但儘量不要塗到旁邊的葉子上，否則很容易產生不必要的暈染。第一遍上色結束之後，繼續加深葉片的紅邊和影子，盡量畫出植物顏色變化的細節。

● 554 + ● 660 + ● 333

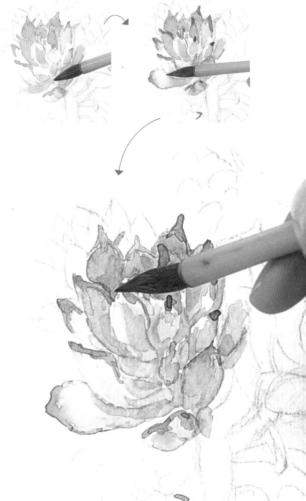

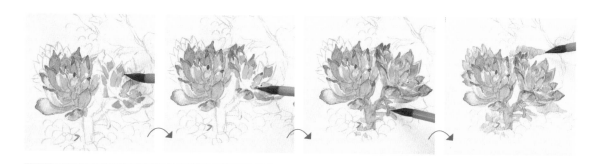

C　接下來畫右邊的景晃星。也是從葉片的原有顏色開始畫,再由近到遠地畫出紅邊——離視線越近,紅邊越紅。接著用褐色混合少量的綠色,塗出景晃星的莖。

● 333 + ● 332

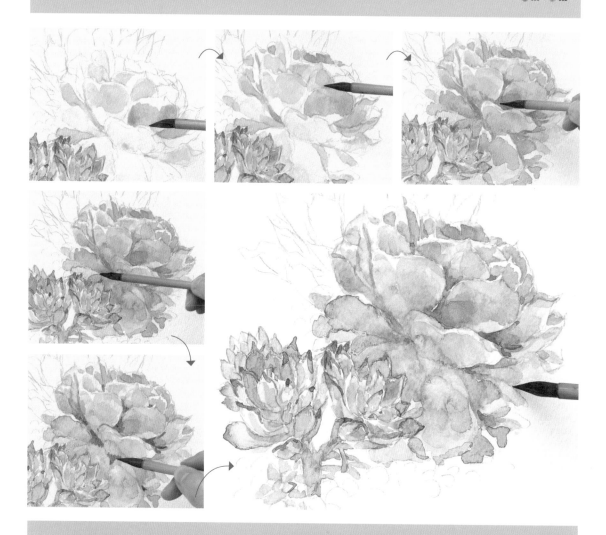

D　將藍色混入一點點綠色,薄薄地塗出玉蝶葉片的原來顏色,再趁濕時在葉尖部分畫上黃色,並逐漸加深玉蝶葉片之間的陰影和葉片上的暗面。葉片離視線越近,厚度越明顯,上色時可以用留白、加深轉折面的方式強調厚度。

● 445 + ● 554 + ● 660　　● 443 + ● 332

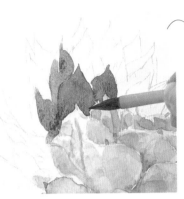

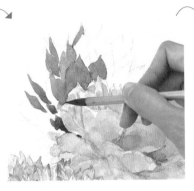

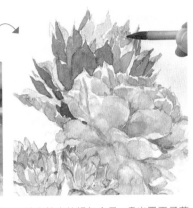

a. 玉蝶在黑王子上的投影是黑王子顏色最深的地方，用鈷藍色加少量紅色，從顏色最深的地方開始上色。

b. 接著畫出黑王子葉片上的暗面和影子，對亮面先用留白處理。

c. 減少筆中的顏色含量，畫出黑王子葉片上的淺色和亮面。

E 黑王子由於在畫面的最遠處，上色時，只需要抓住大的顏色變化就好。畫完後，為畫面添上植物底部鋪面小石頭的形狀，襯出主體植物的輪廓即可。

● 666 + ● 660 ● 445 + ● 666 ● 333

d. 淺褐加土黃色簡單畫出植物底部鋪面小石頭的底色，再用熟褐色加深景晃星和玉蝶周圍的石頭，襯托出植物的輪廓。

e. 畫到最後，再次調整畫面的色彩關係，別忘了點出玉蝶葉片的紅尖。

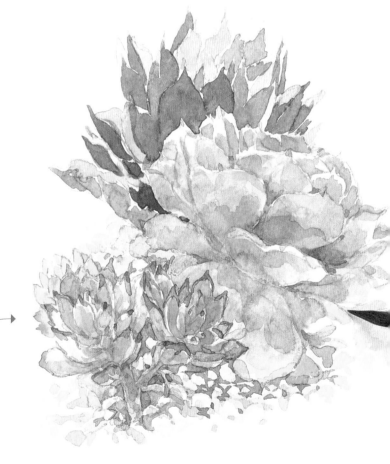

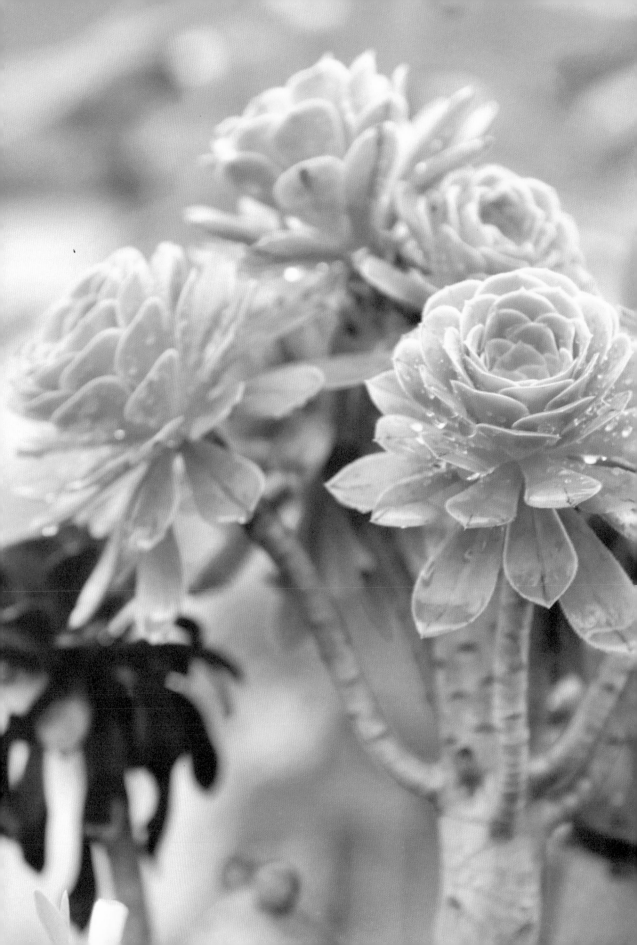

這原本是個鐵藝書報架，被我一時衝動買來，
卻一直閒置著。有一天突然靈機一動，找來
一塊布縫了個布袋將它包起來，然後，它就
搖身一變成了全世界獨一無二的種多肉植物
的神器！又漂亮又環保（算是舊物利用吧），
為我的小花園增色不少呢！

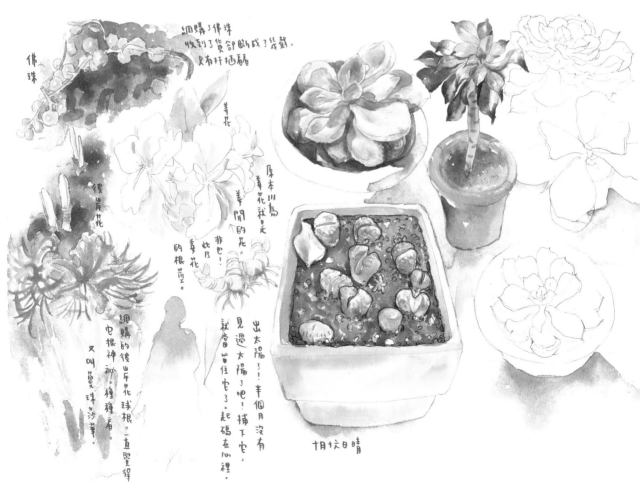

晚飯後 連夜栽!
這種衝動拖不得
一拖就鬆解了。

⑥

夜深了，
還沒栽完……
喜歡種花之人，沒有一副
好身體是不行的，腰痠背痛
快散了。

⑦

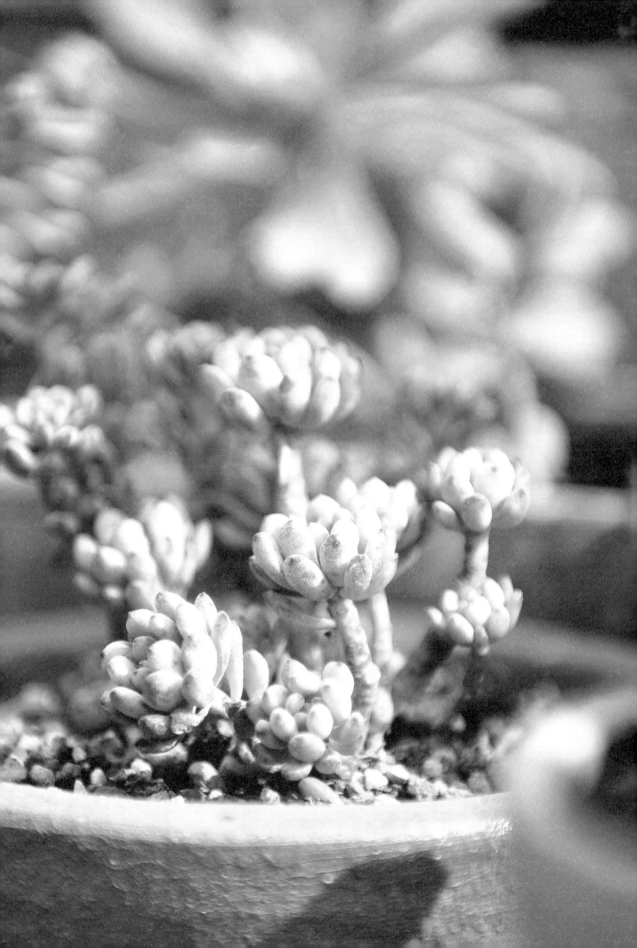

K

多肉 水泥盆 處理組合植物

水彩畫是很隨性的繪畫形式，畫的時候，可以先整體勾出輪廓再上色，也可以邊勾輪廓邊上色。在這幅畫中，我試著從局部開始，直接將植物一棵一棵地畫出來，效果也還不錯。

製作多肉拼盤時，最重要要注意的是所選擇的多肉植物的種類和生長習慣。夏種型和冬種型的多肉植物儘量不要拼在一起種，不同屬的也儘量不要一起養，因為它們對水、光、溫度的需求會有很大的差異。植物移植到花盆時，可以從最高的植物開始固定，再沿著它的四周，將其他的多肉植物一一固定好。

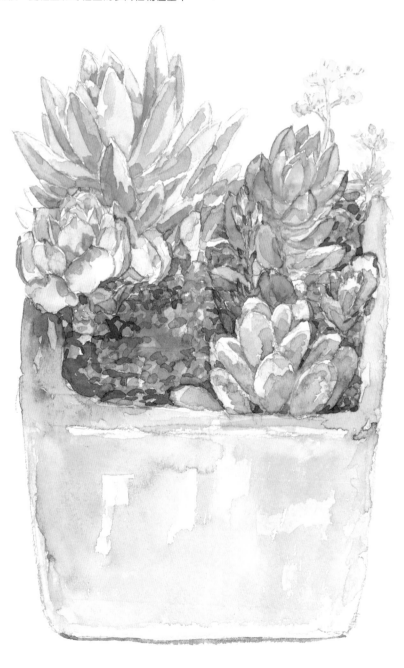

a. 用藍色水溶性色鉛筆勾出白鳳的輪廓。

b. 蘸取少量的紅色,從週邊的葉片開始著色。枯掉的葉片顏色會更深。

c. 畫出內部的葉子,葉片顏色逐漸偏紫,上色時別忘了用受光面留白的方式,表現出葉子的厚度。

d. 用紅色和藍色調和成的紫紅色加深週邊葉片的邊緣、葉片間的影子和葉片的頂端。

A 從白鳳開始,單獨地畫出每株多肉植物。勾線時看準了位置再下筆,以確保白鳳在畫紙上的大小和位置合適。多肉植物的每一片葉子顏色都不一樣,對白鳳來說,葉子由週邊到中心,由紅色逐漸變為紫紅色。

445 + 332

B

還是用藍色水溶性色鉛筆輕輕畫出白鳳後面的霜之朝,霜之朝葉片更長、更大,排列也比白鳳更鬆散。用淺藍色為霜之朝的暗面罩上一層顏色,再用紫色混合普魯士藍,畫出白鳳周圍葉片上的顏色,接著將普魯士藍混合少量的赭色,來加深葉片間的陰影,畫出霜之朝葉片的層次感。

445 + 443 + 333

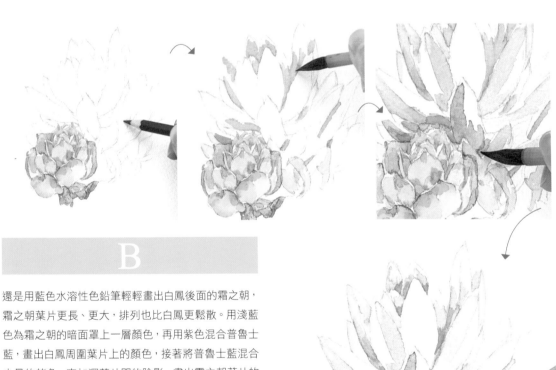

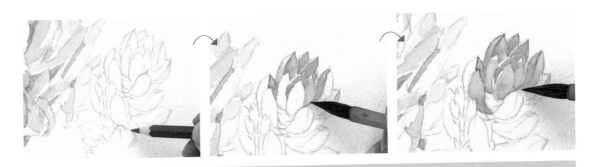

C 接著畫黃麗，黃麗的葉子比銘月更厚、更短，邊緣的轉折更明顯。從黃麗中心葉片的內側開始上色，隨著葉片位置越來越往下，葉片也由葉尖的一點點紅色，逐漸整片變成很漂亮的紅果凍色。

225 + 554 + 332

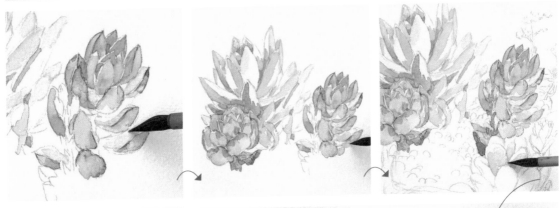

D

被桃美人擋住的美麗蓮開花了，紫紅色的花劍十分美麗。先簡單地畫出美麗蓮的花劍，再來畫桃美人的卵形葉片。粉紫色的葉片顏色變化豐富，中心的葉子偏黃，週邊的葉子偏紅，所有的葉子根部都偏綠。畫的時候，可以先鋪上一層淡淡的紫色，再趁濕接著上黃色或紫紅色，讓葉片上形成自然的顏色漸層。桃美人畫完之後，別忘了簡略地畫出後面的玉吊鐘。

332 + 443　　333 + 443 + 225

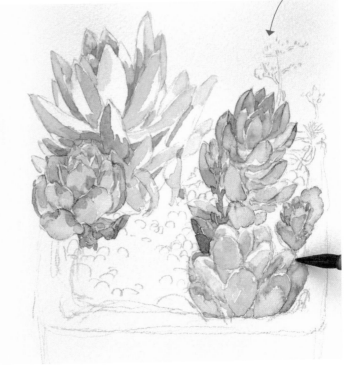

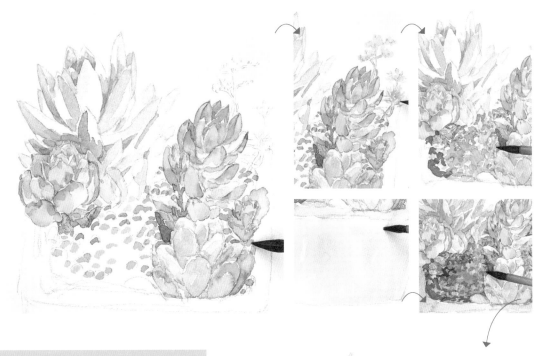

E

用焦赭色加少量的紅色點出盆中突出的赤
玉土,再用焦赭色趁濕將它們連接起來。
等紙面顏色稍乾之後,接著用焦赭色加深
土的暗面。上色時,別忘了多肉植物空隙
間的土。 為花盆上色時,要抓住水泥盆外
形粗糙、復古的特色,將焦赭色混合少量
土黃色和藍色之後,用粗筆先刷出花盆的
大效果,再換細筆蘸深灰色畫出多肉植物
在花盆上的影子和水泥盆的手工痕跡。

● 666 + ● 445

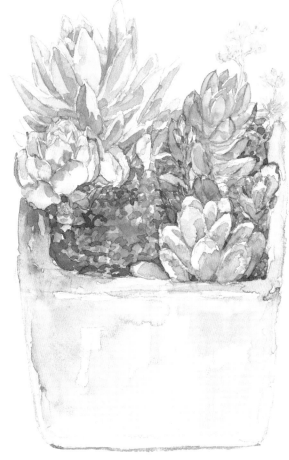

7月5日 大雨 七點起來掩位！改選用的木工板還擱在院子裡
頂棚漏雨，用各種器具接雨水圓！

7月4日晴，高温。
　花園改造進行中。出門買石缸發現
葡萄被偷了好多，趁鳥把躲在草裏
的傢伙逮捕了。轉器器的拉回來種
下，澆水施肥，天天觀望，好不容易
結了十幾串果子，就剩下這麼一點3！
嚐了一下，味道還不錯！第，明天努力！

市場上還有各種石雕都這好看。
這倆有點雲南風格。

這個意象。
或是荷花。

到市場找石缸，
各種石缸好讓人啊！最後還是
選3一個長條的、一個方形的。

還有兩個
雕花小
石缸。
美的正好！

這個打算種一缸銅錢草

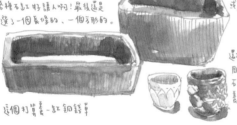

選擇性的軍出
走淋～

最美不過
黑法師！女

因為頂棚替換中，把內
們都拿到棚下，有些樣
都出問題，底頭是新展
出成的黑雷局，還有長有絞絞的
等忙完常再給它們下藥！

都拿出去
不!!

選擇性的軍出
走淋～

L

矮牽牛　熟悉水彩的特點／控制用水

矮牽牛喜歡溫暖和陽光充足的環境，不耐霜凍，喜歡水肥。在家種植矮牽牛時，應該選用比較保水性的花器，吊盆和壁掛盆是最佳的選擇。當植株長到十公分左右時，可以進行打頂，以促進側芽的生長。生長期及時添加水、肥，開花時會長成花球，十分美麗。

和其他畫種相比，水彩畫更加強調通過控制水分和高透性的顏料比例，來表現出畫面的靈動感。讓我們一起，仔細體驗水和色的魅力吧！

A

從離視線最近的牽牛花開始，先用深綠色水溶性色鉛筆一朵一朵輕輕勾出近處花朵的外形，沿著花朵再勾出周圍的葉子，然後由前景逐漸向四周擴散，一點點地畫出其他的花和葉，並畫出花莖等細節。在打底稿的過程中，一定要多觀察物件。以矮牽牛為例，不同位置的花朵在形狀、角度上一定會有所差異要——了解，世上沒有長得完全一樣的兩朵花。

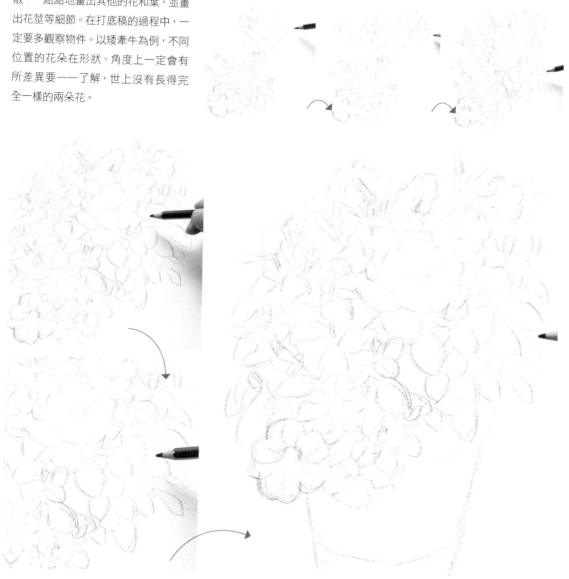

B

最後畫出花盆的外形，注意盆口和盆底兩個圓形的透視變化。打底稿的過程中，儘量不要用橡皮擦，因為橡皮擦會讓紙面變髒，也會將紙面擦毛，影響後續的上色程序。那畫錯了怎麼辦呢？只要勾線時下筆輕一點，在畫錯的地方重新畫出正確的線條就好了，因為上色後，水溶性色鉛筆會融於水彩中，畫錯的鉛筆線條就會自然而然地消失了。

554 + 222 443 + 333 445 + 660 445 + 554

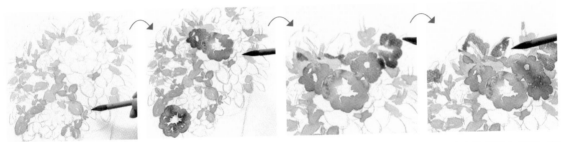

a. 選擇含水量較高的中號的
畫筆蘸點草綠加檸檬黃混合
出鵝黃色來，畫出受光面的
葉子。

b. 用靛青混合少量玫瑰紅畫
出近處花朵的原來顏色，再
用一點點含水量較高的玫瑰
紅暈染，記得空出花蕊的部
位。

c. 中、遠處的花朵顏色偏冷，
畫的時候要加重藍色。

d. 為遠處的花朵上色時，留
出葉子的位置。

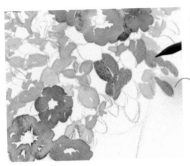
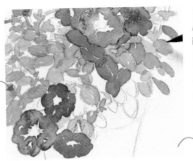
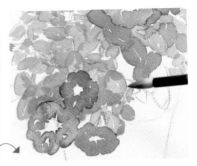

e. 等花朵的顏色稍微乾了之後，用橄欖
綠畫出顏色最深的葉片。

f. 用偏灰一點的綠色（普魯士藍混合土
黃色）畫出遠處的葉片。

g. 葉子離視線越近，植物原有的顏色越
明顯。用綠色混合中黃色來強調近處葉
子的原有顏色。

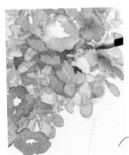
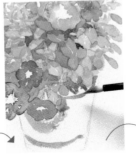

h. 將橄欖綠混合少量藍色
來畫葉子彼此間的陰影，
通過深淺對比和冷暖對比
來加強植物的立體感。

i. 用赭色加一點普魯士藍
調出褐色，畫出花盆上的
陰影，再用蘸清水的筆沿
著顏色周圍塗色，讓褐色
逐漸充滿花盆。

C

由於水彩的遮蓋性比較弱，所以從淺色的葉子開始，
鋪出葉和花的底色之後，趁濕時上色讓畫面更為豐富。

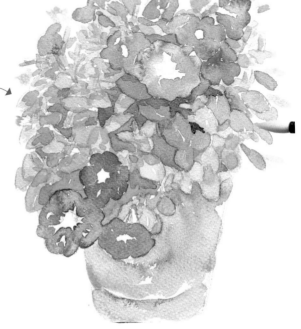

● 333 ＋ ● 443 ＋ ● 445

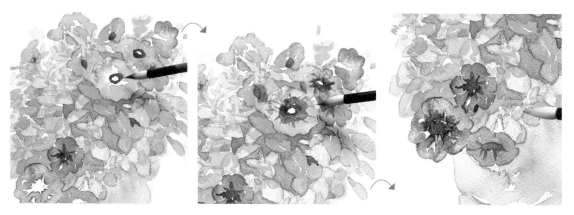

a. 用玫瑰紅加一點普魯士藍快速畫出矮牽牛花的最深處。

b. 趁濕用另一支含靛青的筆在最深處，畫出花朵暗面的顏色過渡。（深色加清水乾了後容易出現淺色的色斑）

c. 用含清水的筆沿著深紫色向內畫出矮牽牛的花蕊。

D 接近花蕊的地方是矮牽牛花中顏色最深的部位，畫的時候可以用深紫色先在花蕊周圍畫出一圈重的顏色，再用一支乾淨含水量高的筆向外進行暈染，畫出花朵的暗面。接著用這支筆向內畫花蕊，過程中以少量留白的方式，表現出矮牽牛的花蕊，同時也讓深色的畫面更透氣。

● 333 + ● 332

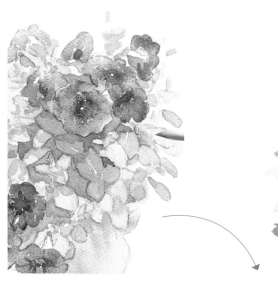

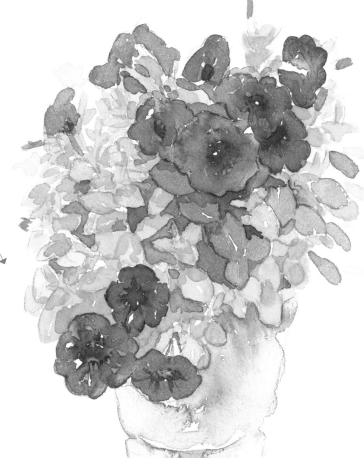

d. 等花上的顏色稍微乾了之後，用乾淨的筆為矮牽牛花的受光面罩上一層淡淡的紅，通過顏色的疊加讓花朵的色彩更飽滿。 當畫面上顏色水分較多時，新畫上的顏色會融在原來的顏色裡；變乾時也不會與原來的顏色相融合，可以看到新顏色畫上去的形狀。這張畫中兩種效果都有使用，大家畫的時候請仔細感受水分不同對畫面效果的影響，並想想在接下來的繪畫中，這些效果可以用在哪裡。

小時候看過花仙子的卡通片，裡面各種關於
花的知識和花仙子的魔力讓我至今記憶猶新。
可能熱愛園藝的花友們內心都有一個花仙子
的情結吧！所以才熱衷於尋找各種漂亮的花
來種，找尋七色花的蹤跡......。

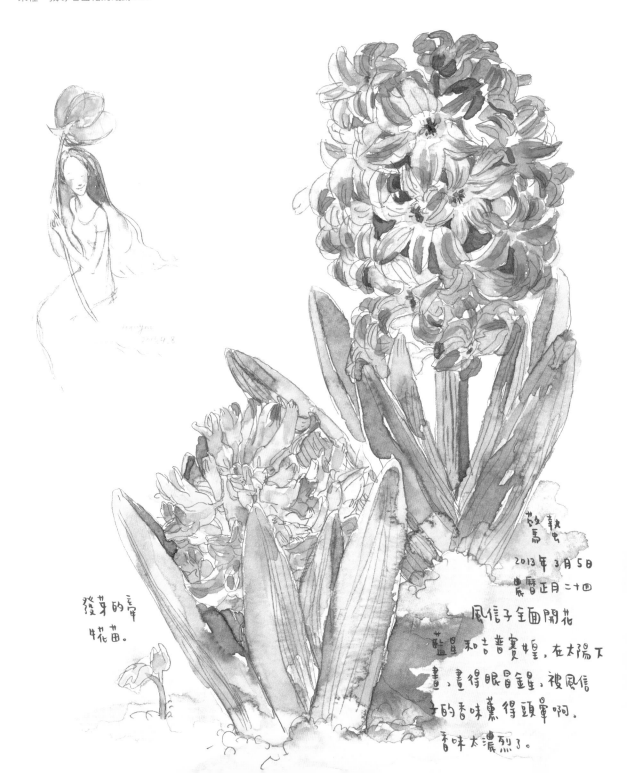

發芽的
花苗。

致執爱
2013年3月5日
農曆正月二十四

風信子鋪開花
藍星和吉普賽姑娘，在太陽下
畫，畫得眼冒金星，被風信
子的香味薰得頭暈啊。
香味太濃烈了。

M

天竺葵 蘋果花 　一叢花的細節 / 對背景的取捨 / 處理方式

練習過重瓣天竺葵之後，現在讓我們一起來試著畫畫單瓣的天竺葵。這次不再畫植物的全景，而是選取了一枝花來表現。處理植物的局部時，應明確了解自己最想表現的那個部分，然後再把其他的局部和背景進行弱化，突出畫面的主體。

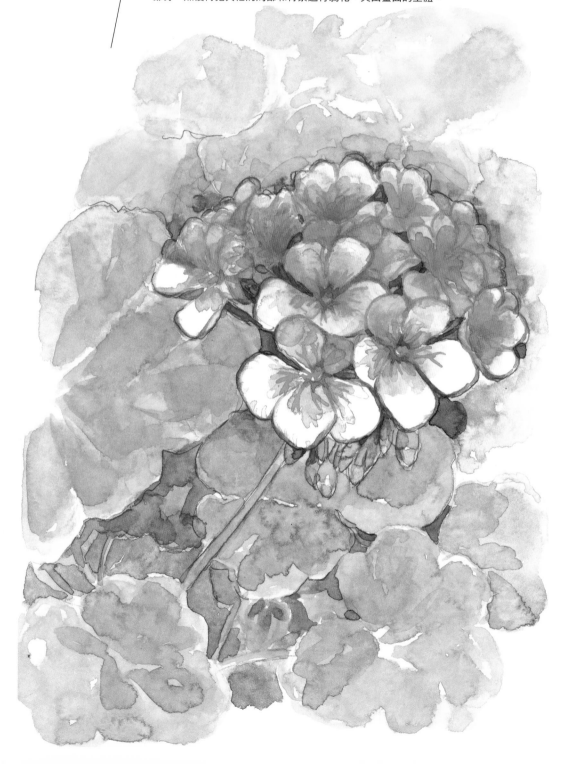

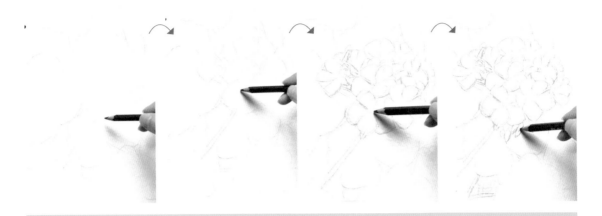

A　先定出花球和葉子的大概位置，再逐漸畫出每朵花和葉子的輪廓，組成球狀的每一朵花的角度都有差異，畫的時候要注意觀察。

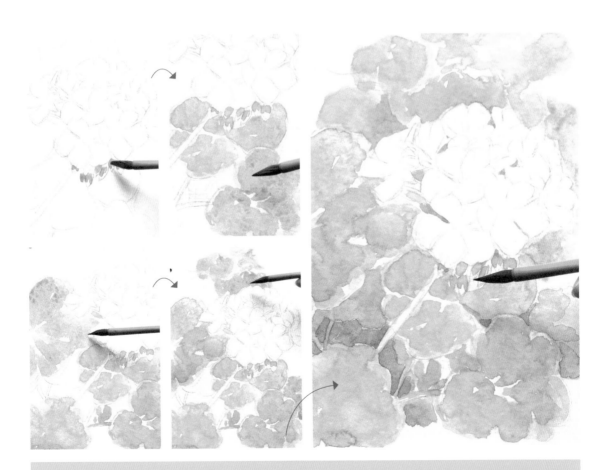

B　從嫩綠的花苞開始，用淺綠色加少量檸檬黃畫出前景的葉子，逐漸加入橄欖綠，由近到遠地畫出其他的葉子。塗到花的周圍時，避開花的邊緣。

554 + 222 + 445

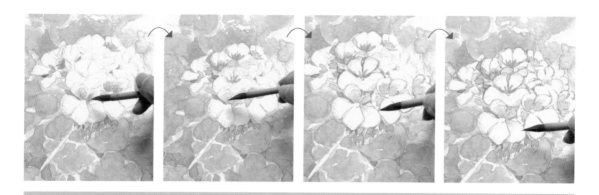

C 從花蕊到邊緣，粉紅色的花瓣逐漸變淺。用橘色和紅色沿著花蕊畫出花瓣中的深色，再用乾淨的筆讓顏色自然地暈染開，表現出花瓣顏色的過渡。接著用淡粉色畫出中、遠處花朵的明暗。由於花瓣顏色較淺，不好區分，所以用筆尖蘸淺粉色勾出花瓣的輪廓線。

● 332 ＋ ○ 222 ＋ ● 333

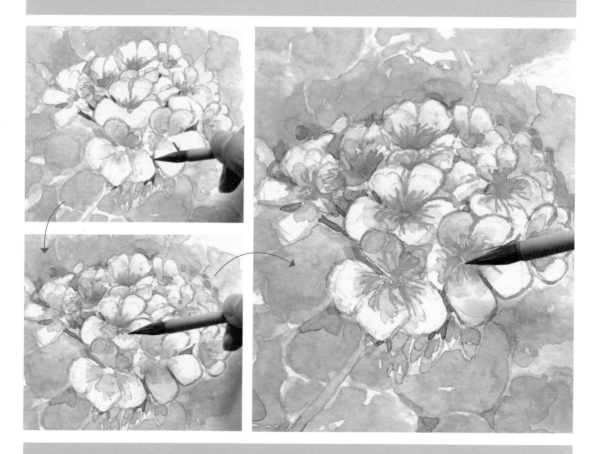

D 用玫瑰紅畫出花莖，並加深前景的蘋果花的邊緣。花瓣的紅邊顏色並不一致，近處清晰、遠處模糊才會比較自然。用黃色和橙色畫出花蕊，再用紅色畫出花瓣上的紋路。

● 333

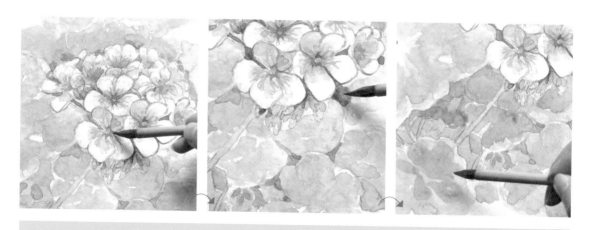

E 　加深花蕊周圍的顏色，加強花蕊周圍凹陷的感覺，讓花朵看起來更立體、更豐滿。花球畫完之後，畫中的葉子顏色深度已經顯得不夠了，繼續用草綠和橄欖綠來加深葉片的色彩，畫出葉片的脈絡，記住，要用色彩來襯托花朵的外形。

● 554

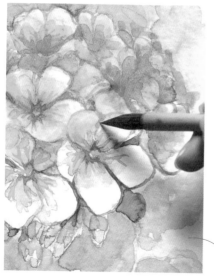

F

紙上的顏色變乾了之後，換細筆對畫面進行最後的收尾工作，包括：調整花朵之間的距離關係，加深花與葉間的陰影效果，畫出花莖和葉莖細節等等，讓畫面呈現得更加完整生動。

● 554　　● 445 ＋ ● 660

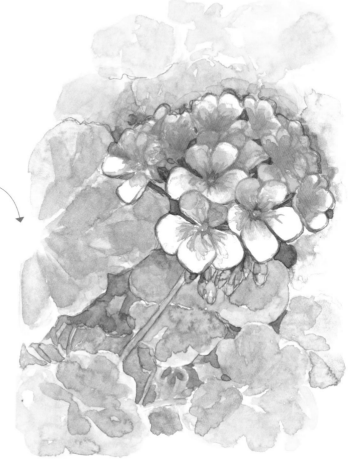

旱金蓮　如何畫簡單的小景色

完成了單個和組合植物的練習後,讓我們一起來嘗試一下植物的造景吧。我選擇的是露臺上的旱金蓮,L 形的隔架和植物組成了最常見的三角形構圖,看上去穩定、均衡而不失靈巧。

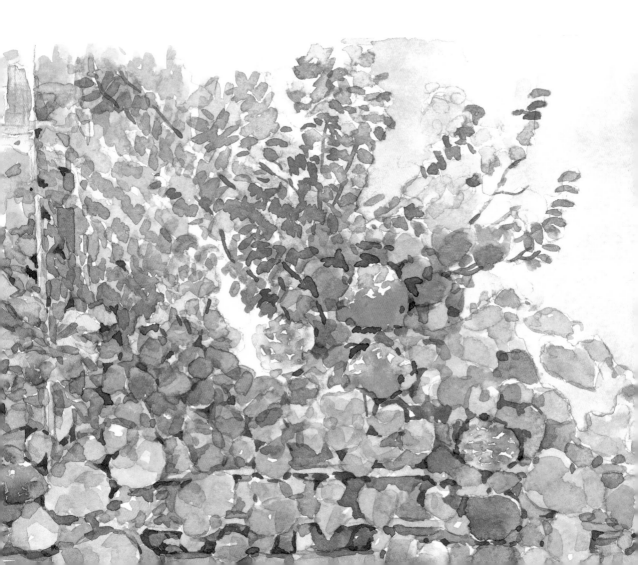

A

先用水溶性色鉛筆簡單勾
出隔架和植物，再用淺褐
色、紅色、黃色塗出隔架
和花朵，避免接下來畫葉
子時，顏色誤塗到它們的
輪廓中。

332 ＋ 225
332　　333

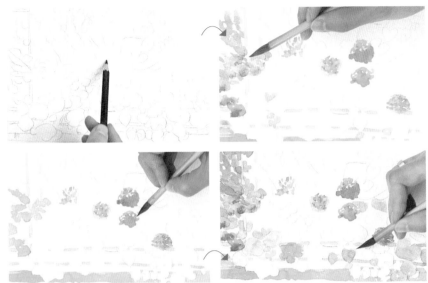

B

從顏色最淺的葉子開始，由淺到深地畫出所有葉子。由淺到深並不只是筆中含水量的變化，也包含顏色
的變化——有的葉子偏藍，有的偏黃，要注意觀察。接著用橄欖綠畫出被遮擋的葉子及葉片之間的陰影。
加上深色之後，植物之間的層次感就會顯現出來。

554 ＋ 225

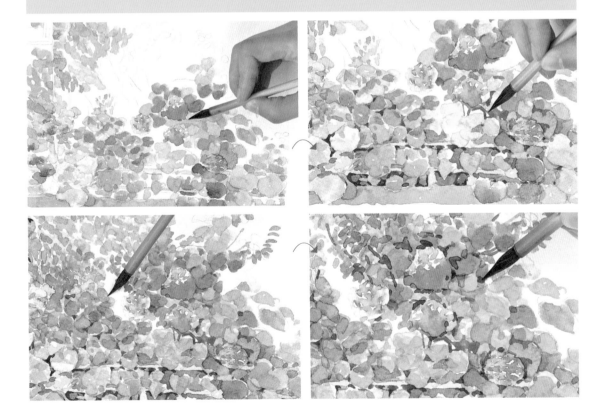

陽光明媚的初夏時節，有暖風吹過，各種花
兒都在開著，打掃了園子，索性來繡一幅花
草。蜜蜂嗡嗡地飛，它正在忙碌著，而小狗
並不理會這樣的繁忙，只顧懶懶地曬著牠的
太陽。

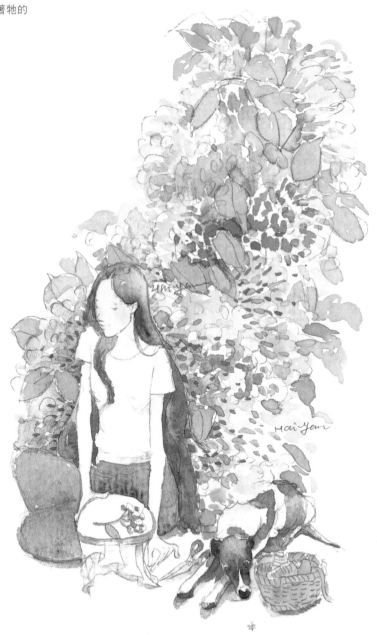

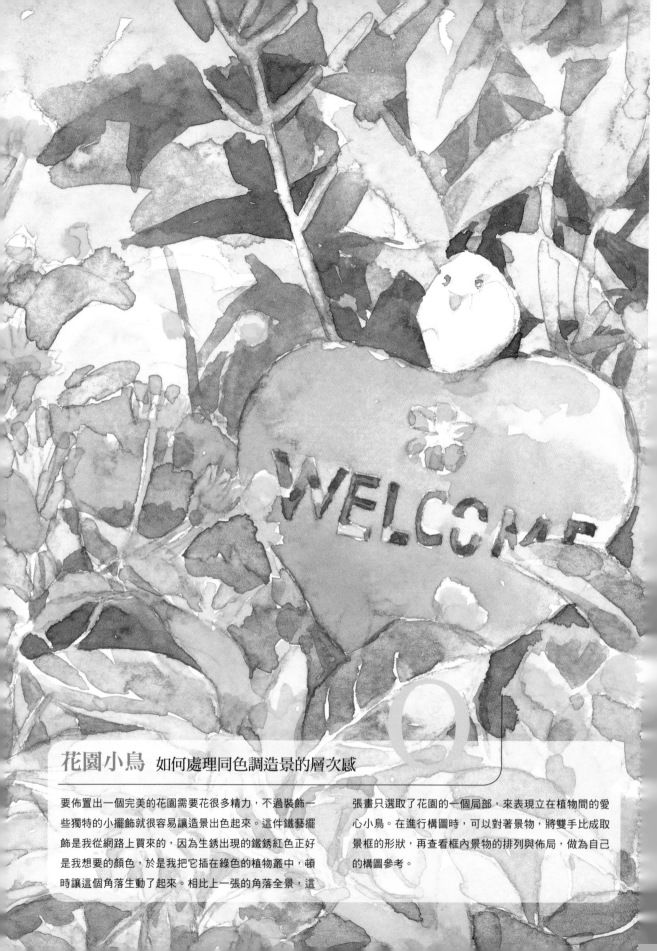

花園小鳥 如何處理同色調造景的層次感

要佈置出一個完美的花園需要花很多精力，不過裝飾一些獨特的小擺飾就很容易讓造景出色起來。這件鐵藝擺飾是我從網路上買來的，因為生銹出現的鐵銹紅色正好是我想要的顏色，於是我把它插在綠色的植物叢中，頓時讓這個角落生動了起來。相比上一張的角落全景，這

張畫只選取了花園的一個局部，來表現立在植物間的愛心小鳥。在進行構圖時，可以對著景物，將雙手比成取景框的形狀，再查看框內景物的排列與佈局，做為自己的構圖參考。

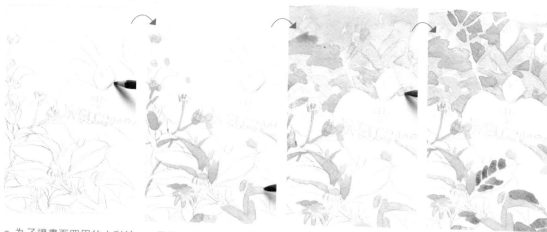

a. 為了讓畫面四周的水彩輪廓相對整齊，先用水溶性色鉛筆打出方框來，再在框內畫出植物和裝飾品的輪廓。

b. 用黃色和綠色畫出近景的花、莖、葉。

c. 從最遠的葉子開始，逐漸地畫出葉子的層次。

d. 用翠綠色畫出近景葉子的暗面，再用乾淨的筆將暗面的顏色牽引至亮面來。

e. 加深前景的葉片時，可以直接留出葉脈的輪廓。

f. 為植物上色時，顏色儘量不要塗到愛心和小鳥上。

A

從淺色的黃花開始上色，逐漸畫出擺飾周圍的植物。由於水彩的遮蓋性較弱，選擇先淺後深的上色順序，能用深色遮蓋掉畫淺色時的錯誤。這時要確保淺色已經乾掉，不然深色和淺色融在一起，會產生更大的悲劇。

● 225 ＋ ○ 222　　● 225 ＋ ● 554　　● 445 ＋ ● 225

B

用淺灰色鋪設出小鳥的明暗關係，再用橙黃色畫出愛心的受光面，留出亮光和圖案，再將紅色和褐色混合，趁紙張還濕濕的時候畫出愛心的暗面。等愛心上的顏色變乾了，再用粉紅色和綠色分別畫出花朵和文字。最後加深愛心小鳥周圍的樹葉，襯托出主體物來。

● 666 ＋ ● 445　　● 666 ＋ ○ 225

花園走廊 空間感

佈置花園我主張儘量接近自然，所以我的陽台花園不會有精心修剪的造型，也不會有人工的亭臺樓閣，我只想遵循植物對陽光、水的喜好去組合，讓它們肆意生長，再配些天然材質的花盆、花槽和一些鐵藝花架作牽引，既實用又美觀。

花園走廊的景物透視變化十分明顯——景物離得越遠，看上去越小，並最終將消失於一個點。作為寫生練習，這幅畫畫得非常快，打底稿時，要抓住鐵架和花盆的透視變化；上色時從整體著手，不拘泥於細節，把握好大的色彩關係就可以了。

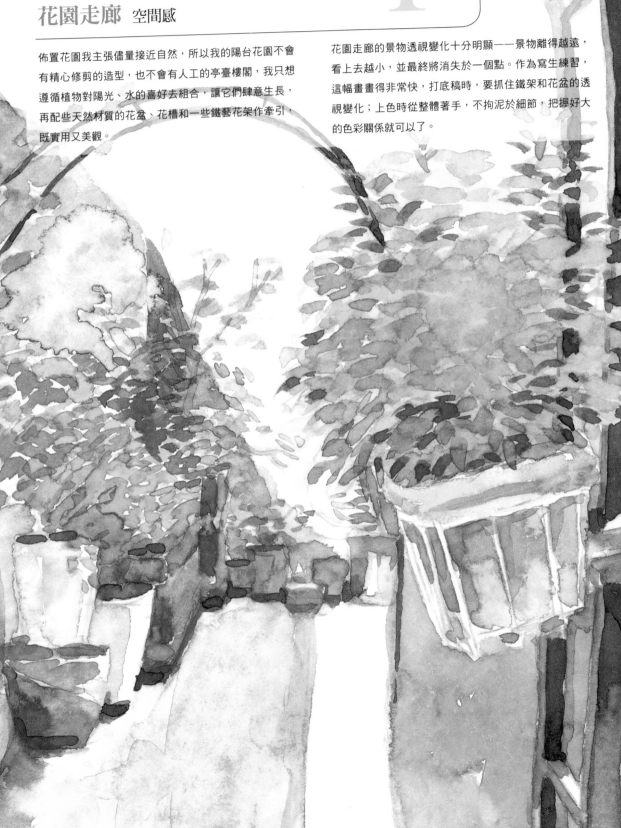

A

想清楚了畫面構圖之後，用色鉛筆簡單地打出底稿，畫中的植物只需畫出大概的範圍就好。從土黃色的牆開始，逐漸畫出淺褐色的愛麗絲盆和焦赭色的陶盆。

● 666 ＋ ● 660　　● 222 ＋ ● 554

a. 畫出走廊上的景物輪廓，注意前景鐵架的厚度。

b. 畫愛麗絲盆時，塗完原來的顏色後，再加深顏色畫出花盆的暗面和陰影。

c. 用淺綠色畫出植物的亮面葉子。

a. 表現牆邊陰影下的植物時，顏色要含更多的藍色和褐色。

b. 用黃色在留白處點出植物的花朵。

c. 用普魯士藍混合少量的灰，淺淺地鋪出牆面的陰影和地面的陰影。

d. 再次加深植物的暗面，畫出層次感。

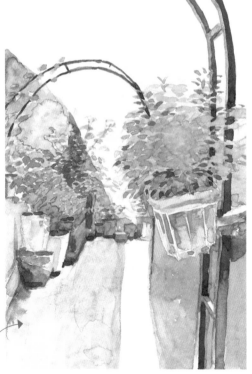

e. 畫出白瓷花盆和它在牆角上的影子。顏色最深的鐵架留在最後再來畫——先用焦赭色混合黑色薄薄地畫出亮面，再減少筆中含水量畫出鐵架的暗面和植物在鐵架上的投影。

B

選擇以打點的方式快速地表現植物的葉片，畫的時候要控制好點的大小和數量，別讓畫面看上去太瑣碎。

● 554 ＋ ● 225　　● 445 ＋ ● 660　　● 445 ＋ ● 666

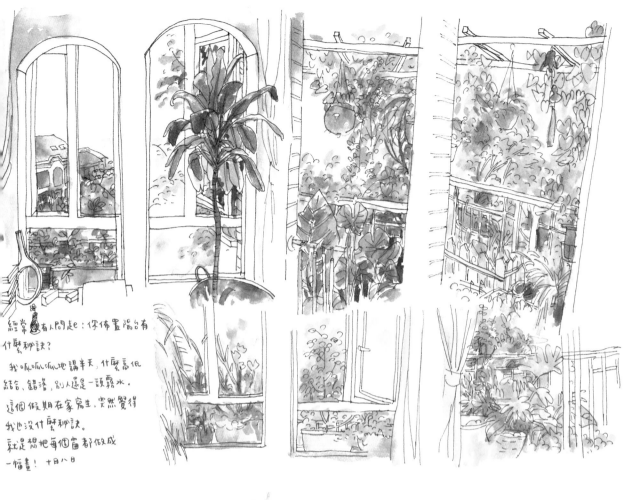

經常 有人問起：你佈置陽台有
什麼秘訣？

我呱呱呱地講半天，什麼高低
結合、錯落，別人還是一頭霧水。

這個假期在家寫生，突然覺得
我也沒什麼秘訣。
就是想把每個窗都做成
一幅畫！ 十月八日

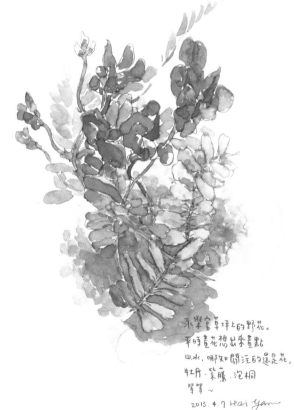

永樂宮草坪上的野花。
平時畫花想出來畫點
山水，哪知關注的還是花，
牡丹、紫藤、泡桐
等等～
2013. 4. 7 Hai yan

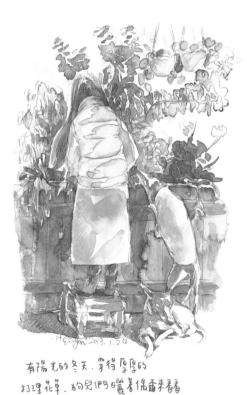

有陽光的冬天，穿得厚厚的
打理花草，狗兒們曬著偶爾來看看
聞聞～

垂吊天竺葵　虛與實 / 空間感的處理

有著紅邊的垂吊天竺葵非常美麗，怎麼才能將它的美在畫紙上表現出來呢？我們一起來分析天竺葵的特點：花和葉子都非常多；花朵成球狀分佈，重瓣的花朵單個看上去也十分複雜。繪畫時，如果把看到的所有內容全都一板一眼畫出來，畫面將變得非常難看又瑣碎，這時需要畫者按照「近實遠虛」的特點來調整畫面，讓畫面的焦點集中在最想讓人看到的焦點上。

對這幅畫來說，全畫的重點集中在近景的花球和葉子上，所以遠處的花和葉只需畫出大概的輪廓就可以了。而近景中，我們最想呈現出的是複雜的花，所以減少葉片的細節，以繁簡的對比，突出天竺葵的花朵。

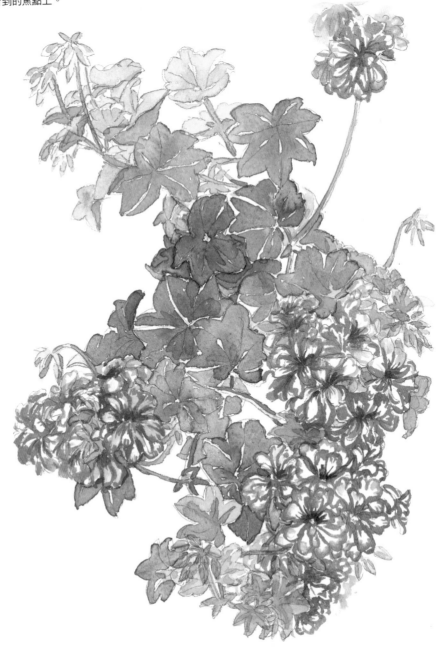

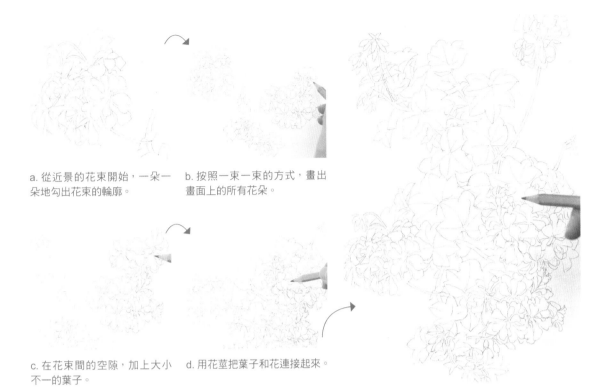

a. 從近景的花束開始，一朵一
朵地勾出花束的輪廓。

b. 按照一束一束的方式，畫出
畫面上的所有花朵。

c. 在花束間的空隙，加上大小
不一的葉子。

d. 用花莖把葉子和花連接起來。

A　為了減少橡皮擦的使用次數和畫面上的無用線條，打草稿時盡量使用削尖的鉛筆，從花開始，由點及面
地直接勾出輪廓。　動筆前，先想想畫中的主體天竺葵要畫多大，畫在哪個位置才最合適。畫得太小，
花朵四邊會留白太多；畫得太大，畫面會塞得太滿。畫的時候，要控制好下筆的力度，避免鉛筆在紙上
留下明顯的畫痕。

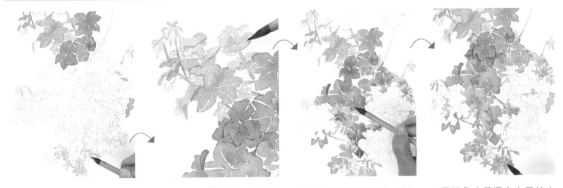

a. 橄欖綠混合少量藍色，淡
淡地畫出遠處的樹葉。

b. 葉子離視線越遠，細節越
少，顏色越淺、色相越模糊。

c. 畫視線前的葉子時，顏色
濃度要適當加深，與後面的
葉子做出區分。

d. 用普魯士藍混合少量的土
黃色，加深花與葉間的陰影，
及葉片和葉片間的陰影。

B　從葉子開始上色，按「近實遠虛」的規律來處理葉子的色彩——近景顏色濃度較高，細節更豐富，遠景
顏色會受到環境的一定影響，顏色濃度較低。畫的時候別忘了花朵和葉子、葉子和葉子之間的陰影關係，
用顏色的對比來表現出葉子的邊緣。

554 + 　225　　660 + 445

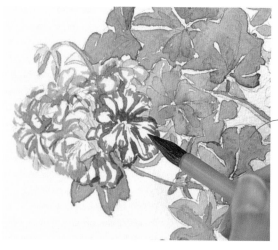
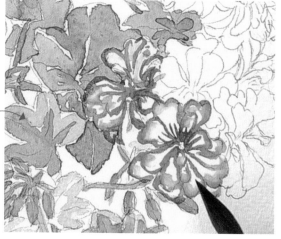

C 準備好兩支乾淨的毛筆，一支蘸清水，一支蘸紅色顏料。從離視線最近的花開始，沿著鉛筆線用筆尖快速勾出天竺葵的紅邊。隨著筆中紅色顏料的減少，周圍的花朵的紅邊顏色也逐漸變淡。趁濕時用清水筆在畫好的花瓣紅邊內側邊緣連著畫出紅色的漸層。

● 333 + ○ 225

D

用深紅色繼續加深花瓣的邊緣和花蕊的顏色。和處理葉子一樣，加強對近處花朵的細節處理，遠處的花朵只需畫出大輪廓就好。而近處的每朵花的顏色都略有不同，將這些差異反映在畫面上，區分出不同的花朵。

● 333 + ● 443

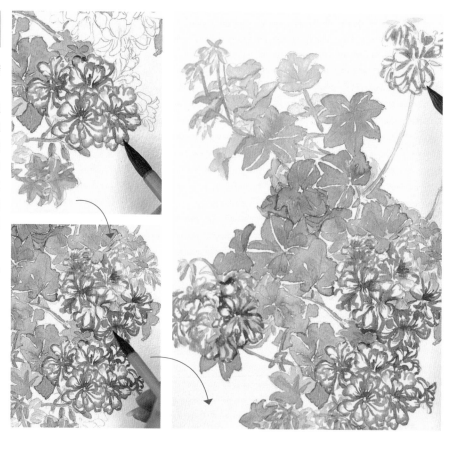

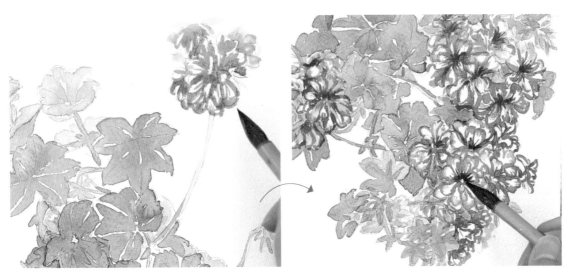

a. 為遠處的花上色時,每朵花之間無需區分得很明顯,可以將花束作為整體來看,簡單畫出前後花瓣的差異。

b. 用玫瑰紅加深花蕊的周圍,筆的走向隨著花蕊的方向變化而變化。

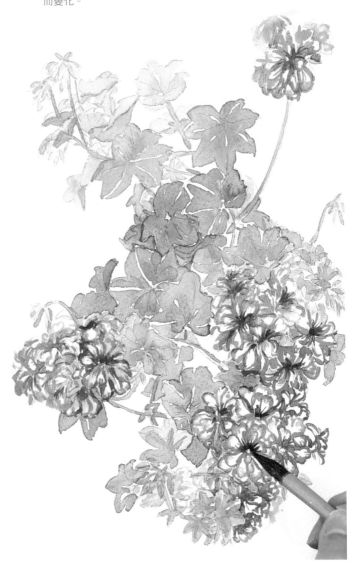

E

待畫面的紅色稍微乾一點,用鎘紅加一點群青色來加強花蕊周圍的顏色,用深色來強調凹進去的感覺。在花瓣的邊緣適當地加重顏色,表現出花瓣的弧度。由於畫面的花朵較多,在收尾時,下筆需謹慎。因為這時會不斷地想著要在畫面上添加細節,很容易就畫過頭了。

以本畫為例,畫到後來可能很多人會覺得前景所有的花都需要深顏色,於是把每朵花的花心都加深,從而讓花束看上去顏色很呆板,也缺乏整體感,畫面看上去用力過猛。所以,在感覺畫得差不多的時候,一定要果斷地停筆,讓畫面保持生動的狀態和水彩畫靈動的特性。

● 443 + ● 332

菜

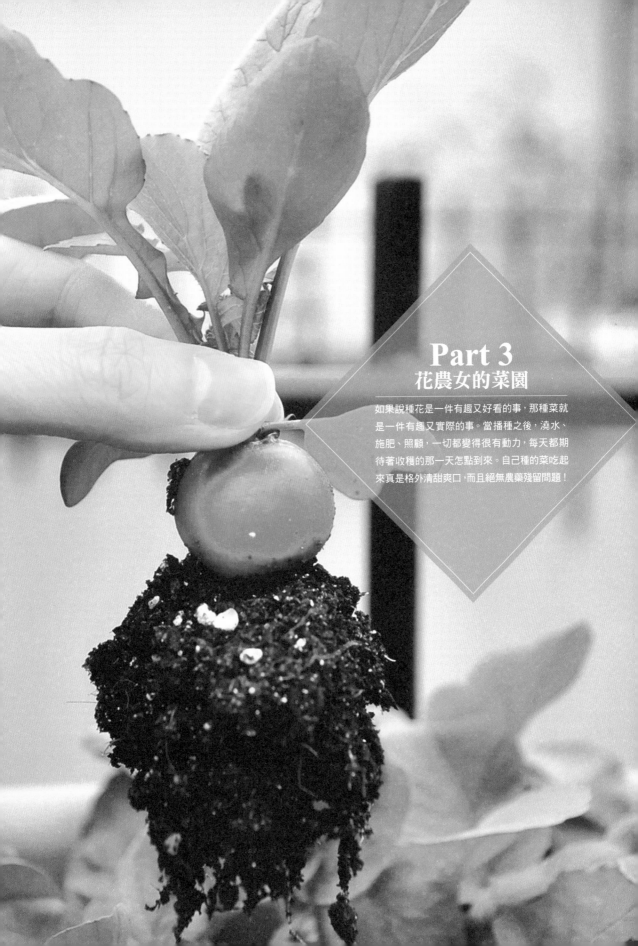

Part 3
花農女的菜園

如果說種花是一件有趣又好看的事，那種菜就是一件有趣又實際的事。當播種之後，澆水、施肥、照顧，一切都變得很有動力，每天都期待著收穫的那一天怎點到來。自己種的菜吃起來真是格外清甜爽口，而且絕無農藥殘留問題！

番薯盆景 不規則形狀／逆光

忘了吃的番薯開始發芽了，看著小芽的形狀十分有趣，捨不得扔掉，索性用種水仙的盆加水養起來，看著番薯嫩芽不斷地冒出，長大，逐漸變成一叢叢的小風景，別有風味。

面對逆光中的盆景，畫的時候要留心光影變化的關係，通過強烈的對比，展現出番薯的立體感。處理背光面時，通過加水和環境的顏色，保持畫面的通透感。

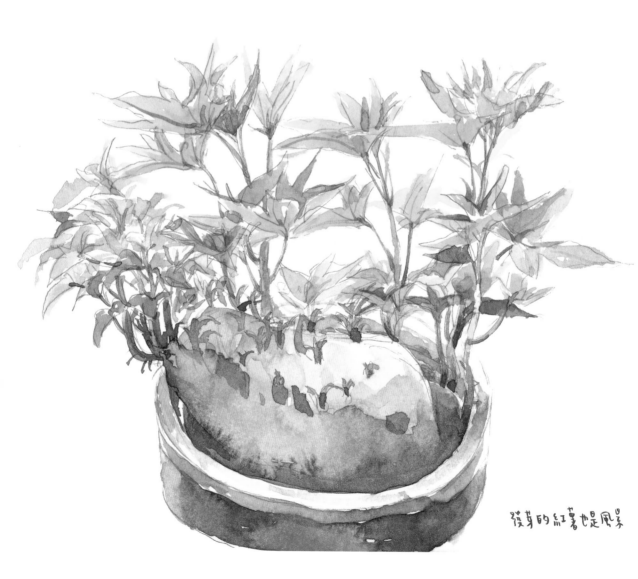

發芽的紅薯也是風景

A 用自動鉛筆先輕輕地勾出水仙花盆和番薯的大輪廓。考慮到花盆是一個規整的形體，處理的時候要注意確保外形符合透視規律，再一叢一叢地畫番薯上的嫩葉。

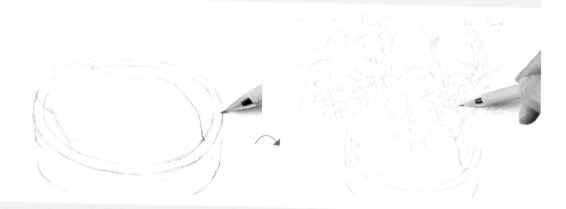

B 先用棕色畫出番薯的大色調，再用筆調入褐色和紅色，趁畫面半乾時快速畫出番薯的暗面和番薯苗的枝幹部分，讓番薯的主體顏色和陰影產生柔和的過渡效果。為番薯葉上色時，先用淺綠色畫出中間色調的葉子，再用草綠色畫出深色葉子，最後用淺色畫出最嫩的葉子。畫花盆時要抓住瓷製品對自然光反射較強的特點，來表現花盆的整體色澤感。

443 + 332 222 + 554

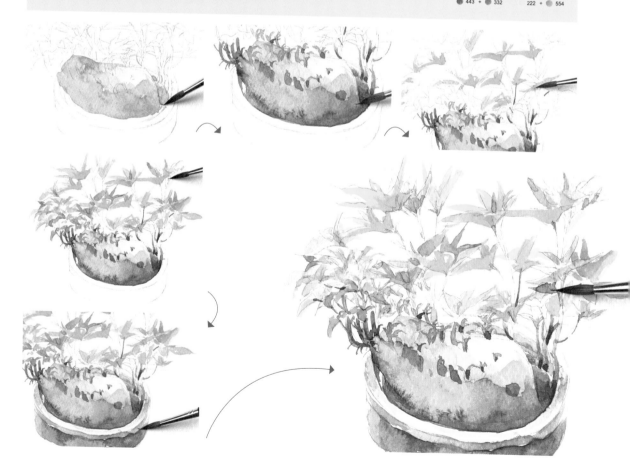

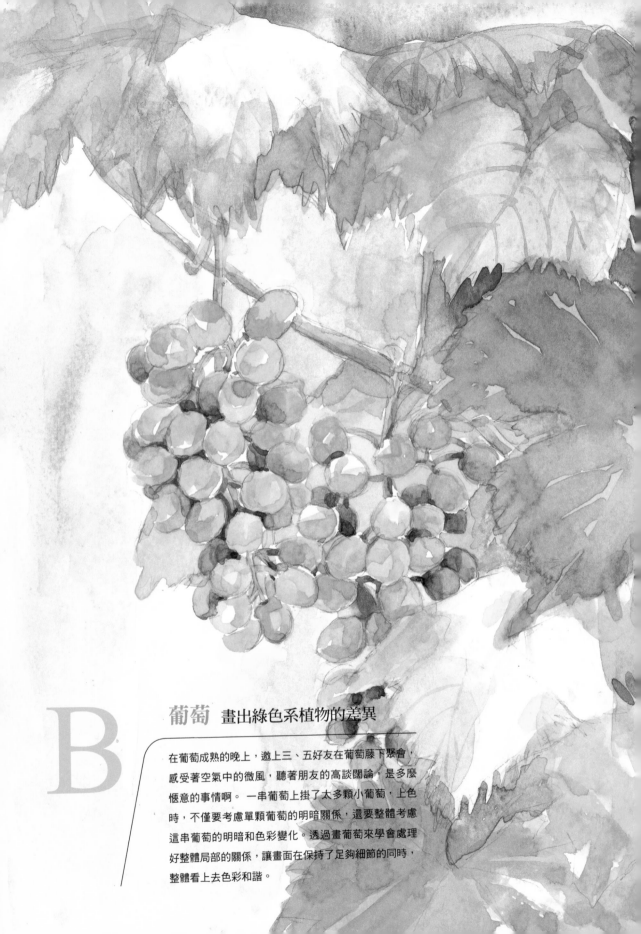

葡萄 畫出綠色系植物的差異

在葡萄成熟的晚上，邀上三、五好友在葡萄藤下聚會，
感受著空氣中的微風，聽著朋友的高談闊論，是多麼
愜意的事情啊。 一串葡萄上掛了太多顆小葡萄，上色
時，不僅要考慮單顆葡萄的明暗關係，還要整體考慮
這串葡萄的明暗和色彩變化。透過畫葡萄來學會處理
好整體局部的關係，讓畫面在保持了足夠細節的同時，
整體看上去色彩和諧。

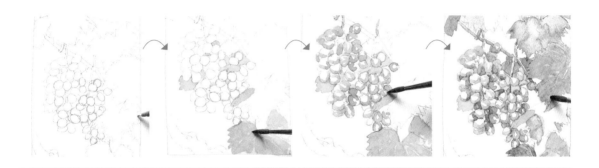

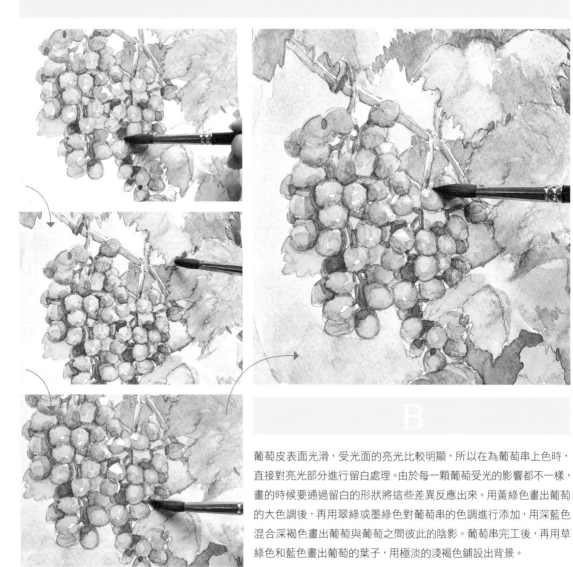

B

葡萄皮表面光滑，受光面的亮光比較明顯，所以在為葡萄串上色時，直接對亮光部分進行留白處理。由於每一顆葡萄受光的影響都不一樣，畫的時候要通過留白的形狀將這些差異反應出來。用黃綠色畫出葡萄的大色調後，再用翠綠或墨綠色對葡萄串的色調進行添加，用深藍色混合深褐色畫出葡萄與葡萄之間彼此的陰影。葡萄串完工後，再用草綠色和藍色畫出葡萄的葉子，用極淡的淺褐色鋪設出背景。

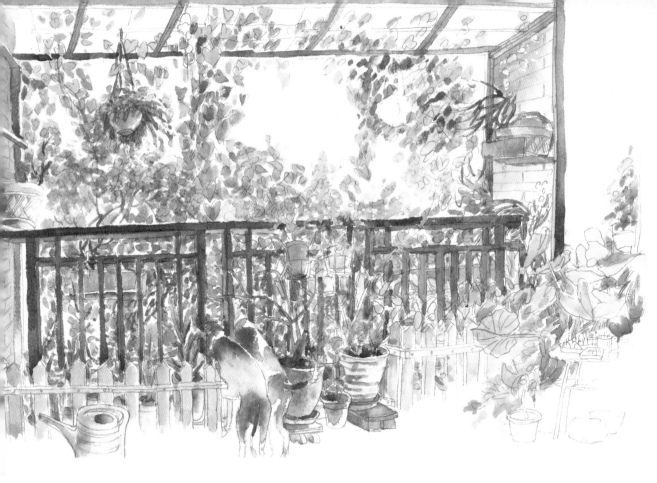

養花就是會這樣一步步的深陷其中，從最初
的小窗臺寥寥的幾盆，發展到陽臺上佈滿綠
蔭，還是覺得意猶未盡，再發展到花滿為患，
接著開始期待一個美麗豐盛的露臺。這
是每一個愛花人的心路歷程！

播種分秋播和春播，因花而異。用過育苗的穴盤，或者直接播入花盆中種植。不過，這次我要嘗試一種新的方式──直接播入育苗塊。 把乾的育苗塊放入水盤等它膨脹之後，再將種子放入基質塊中間，在基質塊上方的中間位置嵌入種子，使種子完全沒入基質塊中即可，埋入深度根據種子直徑的大小而定，一般深度為種子直徑的兩倍。極小粒種子或丸粒化種子（如矮牽牛），直接放在表面上即可，然後插上標籤，注意保濕。

C

桃子 小桃子的顏色／質感變化

初夏，桃樹上已開始長出青黃色的小桃子了，尖尖的小桃子掛在樹枝上，十分可愛。在接下來的兩個月中，桃子將逐漸變得豐滿，顏色也將由綠變黃再變成粉紅色。等桃子成熟時，夏天也就真正的來臨了。

畫桃葉時，要分清楚葉片的層次，表現出桃枝的空間感。鋪完桃子的底色之後，趁著顏色還有一定的濕度，快速畫出桃尖的顏色，並讓桃尖顏色與桃子本來的顏色柔和過渡。

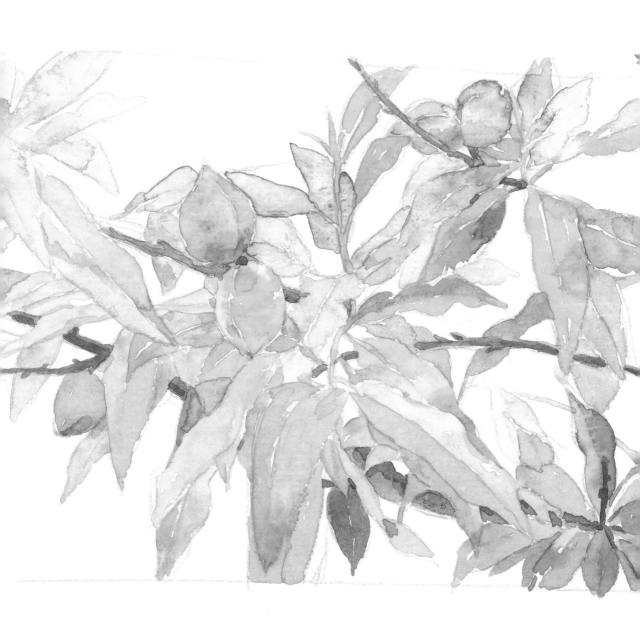

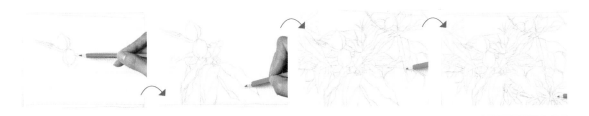

A　由於視線中小桃子被遮擋的最少，所以選擇從小桃子開始，並以它為中心，一點一點地勾畫出形態各異的桃葉。為了表現出新鮮、水靈的感覺，勾線時選擇了綠色的水溶性色鉛筆，讓鉛筆輪廓線隨著畫面的深入而逐漸消失。

554 + 225

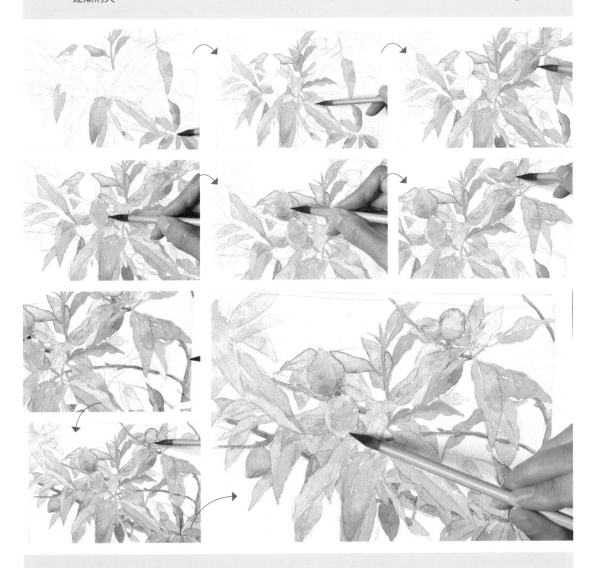

B　選擇嫩綠色從遮擋少的葉子開始上色，逐漸加深顏色，畫出被遮擋住的葉子。畫近景的葉子時，通過趁濕添加顏色的方式，自然柔和地畫出陽光下葉子本身的顏色變化；而畫遠處的葉子時，加粗筆中的含水量，淺淺地畫出葉片的剪影，讓畫面虛隱過去。畫桃子時，要注意展現出桃子本身顏色，以及由陽光產生的結構與顏色的變化。畫完桃枝後，再重新審視畫面，豐富畫面的細節。

445 + 660

D

櫻桃蘿蔔 葉片轉折變化／蘿蔔的體積感

尺寸迷你的櫻桃蘿蔔生長週期只有 30 至 40 天，成熟後的蘿蔔根莖蘸醬生吃或用糖醋醃製一至二小時後都非常爽脆可口，蘿蔔葉也可以用來做涼拌菜，CP 值實在是太高啦。

畫中的的櫻桃蘿蔔已經成熟，正等待被拔出來。畫面的主體只有這一顆櫻桃蘿蔔，蘿蔔葉和蘿蔔根莖除了顏色、形狀的差異外，質感也大不相同，這意味著我們要通過留白、筆觸、色彩來表現出整株櫻桃蘿蔔不同質感的差異。

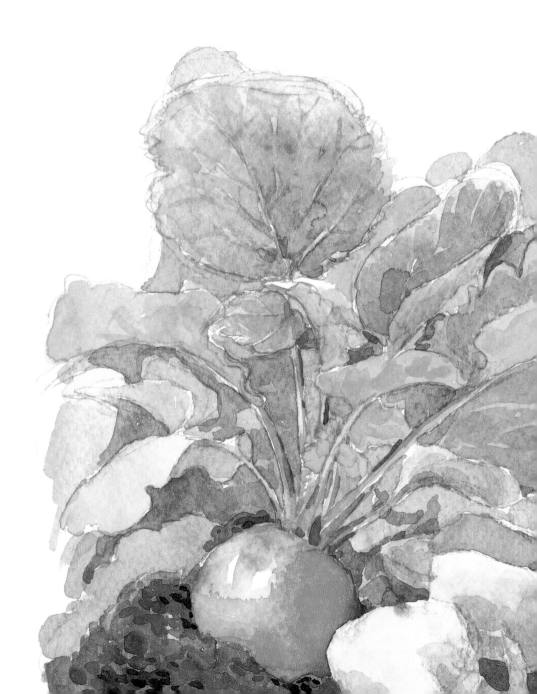

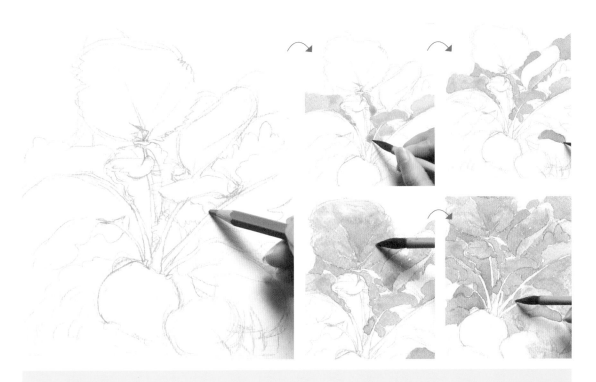

A　選擇和櫻桃蘿蔔一樣顏色的紅色色鉛筆來勾勒出蘿蔔的外形，蘿蔔葉片的轉折也不要漏掉。從最嫩的葉子開始著色，畫到轉折的葉片時，仔細觀察顏色的變化，並將這種變化反應在畫紙上。

222 ＋ 554 ＋ 445

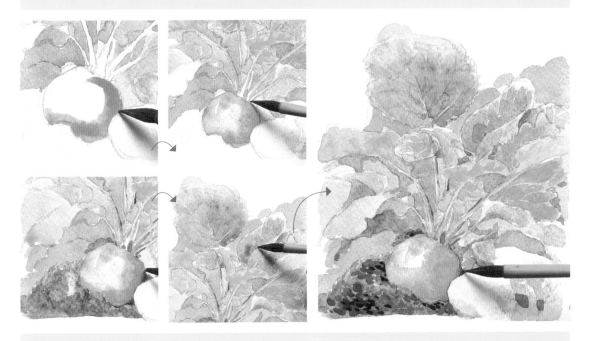

B　從櫻桃蘿蔔根部的暗面開始上深紅色，通過控制筆中的水量讓蘿蔔顏色從暗面到亮面自然的過渡。由於蘿蔔根部的質感更光滑，所以受光面和亮光的範圍也比蘿蔔葉的面積來得更大。

332 ＋ 333 ＋ 225

花農女手工作品 / 布藝肥鳥

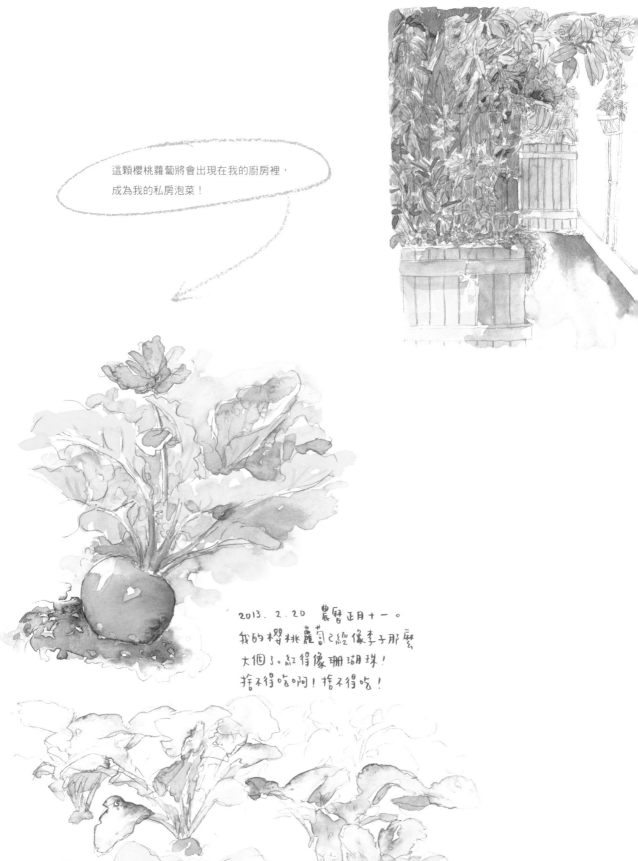

這顆櫻桃蘿蔔將會出現在我的廚房裡，
成為我的私房泡菜！

2013. 2. 20 農曆正月十一。
我的櫻桃蘿蔔己經像李子那麼
大個了。紅得像珊瑚珠！
捨不得吃啊！捨不得吃！

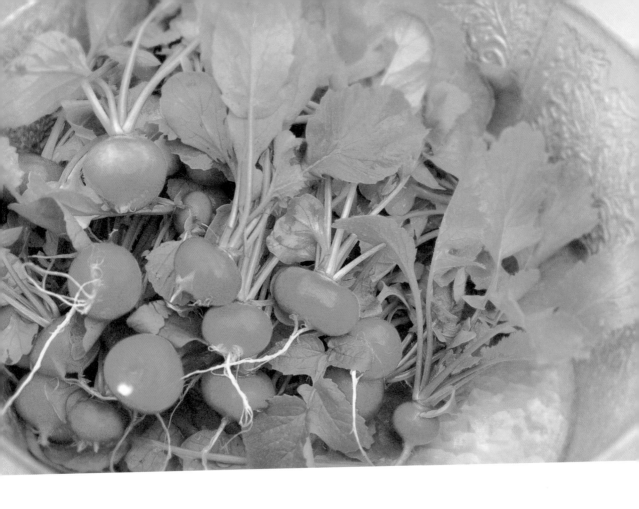

一個初級花盆菜農的心得總結：

櫻桃蘿蔔很好種，葉子和蘿蔔收穫後都可以食用，

切碎用鹽水泡半天然後熗炒，美味極了！

蘿蔔涼拌或做成泡菜都不錯。

不過小白菜很難養，因為不使用農藥太容易長蟲，

一定要注意苗與苗的空間、通風加捉蟲，

不然稍不留意你的菜葉就會被蟲吃得所剩無幾啦！

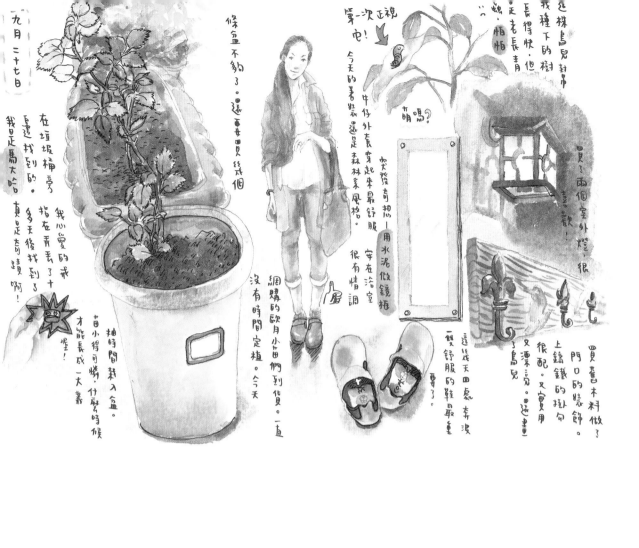

這株鳥兒封吊我種下的樹長得快，但足老長青蜘、怕怕⋯

第一次正視它！

今天的著裝還是森林系風格。

牛仔外套穿起來最舒服

萌嗎？

買了兩個室外燈，很喜歡！

買舊木料做了門口的裝飾。上鏽鐵的掛句很配。又實用又漂亮。回送畫了鳥兒

突發奇想—用水泥做鏡框安在浴室很有情調

這幾天四處奔波一雙舒服的鞋最重要了。

九月二十七日

在垣坡柿夢直達找到的。多天後找到了我心愛的戒指在亂髮了十才能長成一大業

我正是鳥大哈真是奇績啊！

苗小得可憐，什麼時候

抽時間移入盒。

條盒不夠了。還要再買幾個

沒有時間定植。今天網購的歐月小苗們到貨。一直

花農女手工作品／布藝肥鳥

E

油麥菜 葉片的穿插處理／輕鬆用筆

花盆中的油麥菜——拔出櫻桃蘿蔔後，就可以翻土播下油麥菜了，不過播種時要注意溫度，溫度大於 25 度或小於 8 度時，種子較難發芽。

完成複雜的小白菜葉子後，再畫油麥菜就非常容易上手了。只要處理好葉片之間的穿插關係，這幅畫就成功了八成。上色時，要把握好顏料和水的關係，用水與顏色來表現油麥菜的勃勃生機。

A　用棕色色鉛筆勾畫出油麥菜的輪廓，尤其要注意葉片之間的遮擋關係。從離視線最近的一棵油麥菜開始，一片一片地為葉子上色，並逐漸將上色範圍擴大。當葉片間顏色看起來很平的時候，可以用深一些的顏色在部分地方疊加一次，用加大顏色對比的方式拉開葉片的間距。

222 ＋ ● 554 ＋ ● 445

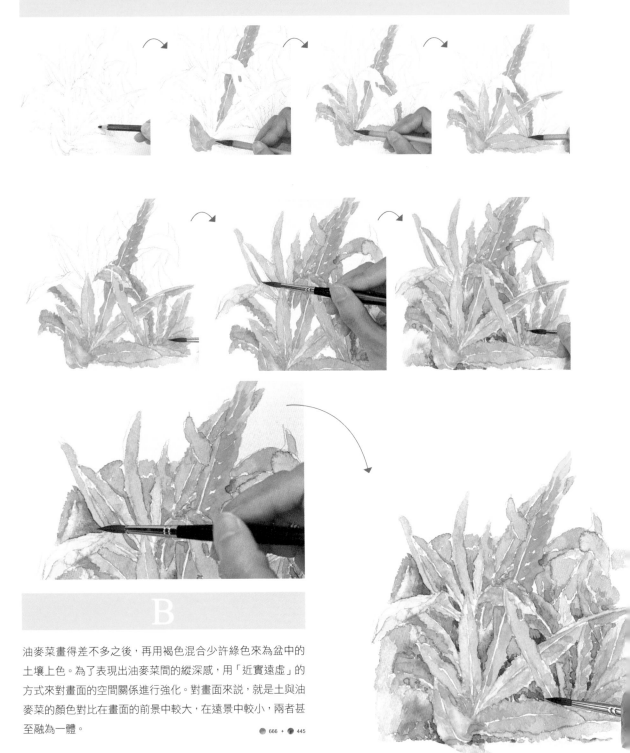

B

油麥菜畫得差不多之後，再用褐色混合少許綠色來為盆中的土壤上色。為了表現出油麥菜間的縱深感，用「近實遠虛」的方式來對畫面的空間關係進行強化。對畫面來說，就是土與油麥菜的顏色對比在畫面的前景中較大，在遠景中較小，兩者甚至融為一體。

● 666 ＋ ● 445

廚

Part 4
花農女的廚房

我的確是從小就喜歡做美食,跟著外婆、外公一起長大,他們就是我做菜的啟蒙老師。小時候過春節最開心的就是看外公做肉鬆、做紅燒魚了,後來外公年紀大了不再下廚,到了春節就換成媽媽和我掌廚。如今外公已經離開我們,做美食這件事逐漸成為我對外公表達思念和敬意的方式。

A

豆腐魚

無論是用繪畫還是用攝影來表現菜色，選取的視角一般都以俯視為主，因為這樣才能最佳地展現容器內的美好食物。對繪畫者來說，這意味著要熟悉俯視角度下的透視規律和光影變化，並對食物的細節做好取捨。以豆腐魚為例子，這張畫的出發點是記錄自己製作菜餚的快樂，而不是為菜餚照相，所以無需畫出魚鱗、碎豆腐等過於微小的細節。畫到盤子裡的魚、豆腐、蔥、辣椒等食物時，只要抓住食物的主要雛型就好。

在這張寫生中，我使用了雙頭水彩筆來直接勾畫輪廓，打草稿的速度更快，畫出的輪廓也比色鉛筆更俐落。對剛剛接觸水彩畫的初學者來說，水彩筆劃出來的線條不能更改，容易產生放棄的念頭。克服的方法還是與前面一樣——多畫、多觀察，當然也可以用各種筆在白紙上先練習一下。等到自己覺得差不多滿意時，就會發現自己畫的形狀也準確了，線條也不再抖了，畫出的每一個細節盡在自己的掌握中。

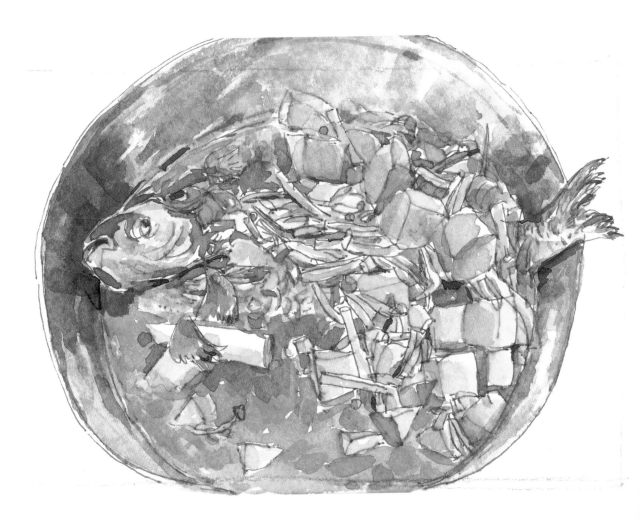

A 用深褐色的水彩筆打草稿，湯碗的透視要儘量畫得準確。紅燒的豆腐和湯汁顏色比較相似，所以從豆腐開始塗色。動筆之前，先分析好畫面光源的方向，心中有數之後，再動筆。塗完豆腐和湯汁的顏色後，魚和配菜的輪廓變得十分清楚，接著畫出配菜——黃綠色的蔥和紅色的辣椒。

666 + 225 554 + 225

B 燒過的魚也帶著醬油的顏色，用熟褐色加少量的紅色畫出魚身上的背光面及配菜在魚身上的陰影，再用淺色畫出魚的受光面，對魚身上的亮光部分保持留白。魚的眼睛和嘴巴等等需要細緻處理的部分，等畫面都乾了之後，再用深色畫出來。

666 + 225 332 + 225

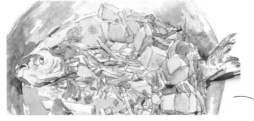

C

繼續繪製魚身的細節和各種配菜，畫得差不多時，開始畫湯碗的顏色。瓷製的湯碗對周圍的食材顏色反射效果非常好，所以本身的顏色就很豐富，上色時，按照整體和諧、局部對比的思維來進行，將這些顏色變化統一在灰色調下，避免湯碗畫得過於花俏，反而喧賓奪主。

554 + 225 666 + 445

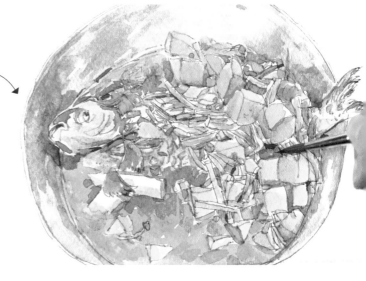

紅燒肉

紅燒肉的精髓就在於所選取的五花肉上，一定要選肥瘦三層分佈均勻的五花肉，才能保證口感肥而不膩。若選擇瘦肉多的五花肉來做紅燒肉，吃起來就會很乾很澀很柴。在繪畫中，如何將紅燒肉的特點表現在畫面上呢？由於紅燒肉用醬油上色，整體看起來顏色較深，但是因為肉上的油脂較多，所以肉上的轉折部分的亮光就會十分明顯。畫的時候先塗白的大色調，再用紅褐色為紅燒肉上色。畫到轉折面時，透過留白來表現紅燒肉上亮晶晶的油光。

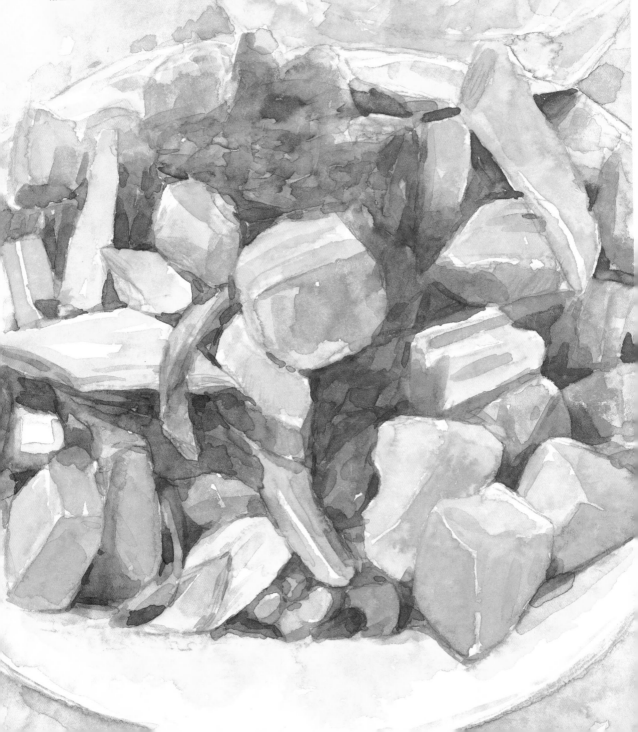

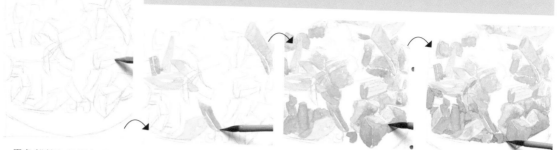

A 用水溶性色鉛筆畫出紅燒肉的外形。由於紅燒肉並不是規則的立方體，所以對外形的準確度要求並不高。

222 + 554　666 + 222

a. 用色鉛筆勾出這盤菜的初稿。

b. 蒜苗受到菜中的醬油影響，部分顏色偏黃。

c. 從受光面開始畫五花肉，由淺至深一層層上色。

d. 用筆尖填出肉塊間隙的醬汁和陰影。

B 面對畫面中顏色最重的紅燒肉，先從淺色的肉塊入手，用一層層疊色的方式來一一上色。離視線越近，肉塊的細節就越豐富。

666 + 225　666 + 445

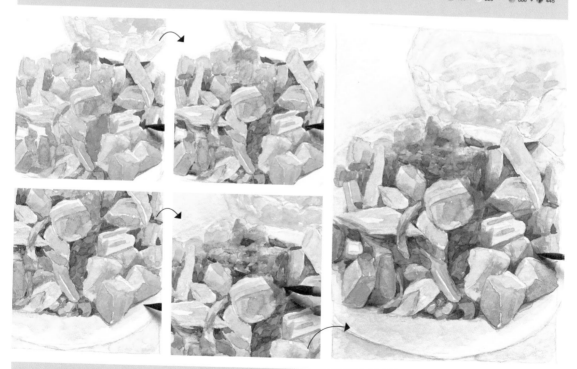

C 畫五花肉的暗面時，由於暗面顏色較深，無需表現太多的細節。等紅燒肉的大色調乾了之後，簡單地畫出遠處玻璃碗盛的炒蔬菜，完成後，接著深入處理紅燒肉——加深紅燒肉的暗面和陰影，用深淺對比來加強層次，表現出紅燒肉堆起來的感覺。最後，簡單地畫出盤子和周圍的背景顏色。

443 + 333

C

爆炒腰花

腰花上的滾刀切出的十字花狀，是這道菜進味的關鍵，也是畫畫時最難的地方，不論是在打草稿還是在上色的過程中。畫的時候可以回想上一章畫葡萄的過程，先勾出盤子和蔥，再一個一個地畫出腰花的外型輪廓。上色時也是從整體入手，再不斷深入，畫出菜餚的立體感。

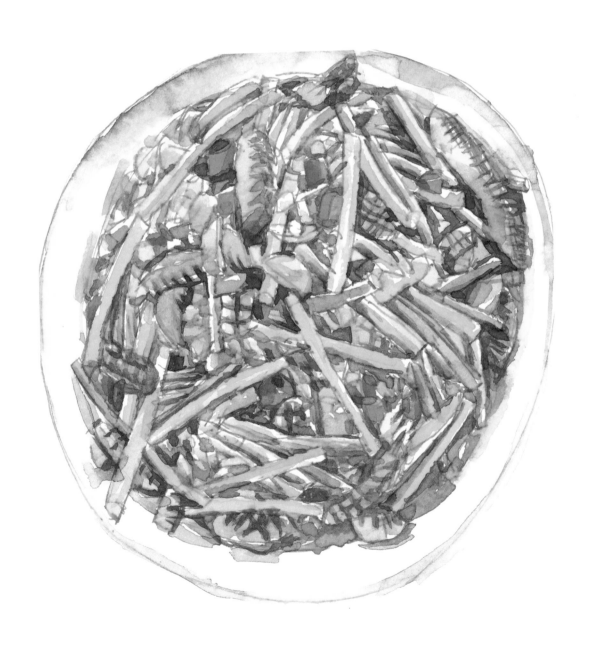

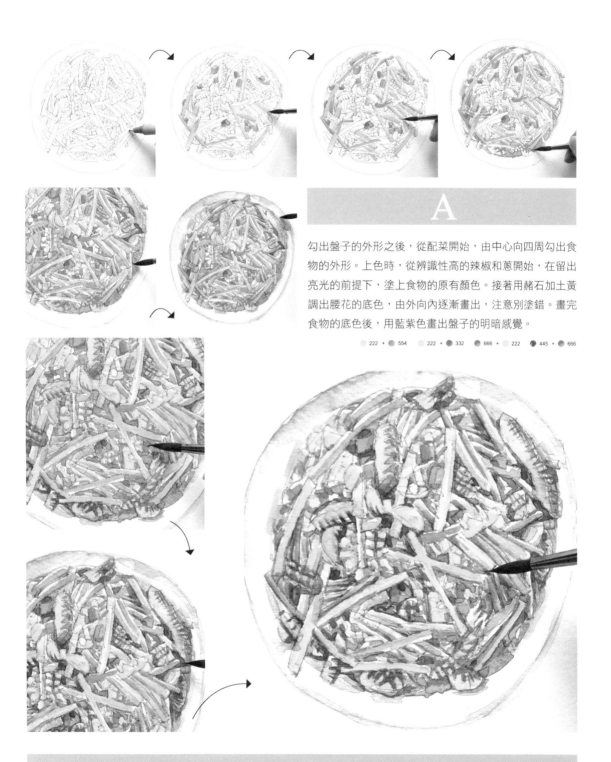

A

勾出盤子的外形之後，從配菜開始，由中心向四周勾出食物的外形。上色時，從辨識性高的辣椒和蔥開始，在留出亮光的前提下，塗上食物的原有顏色。接著用赭石加土黃調出腰花的底色，由外向內逐漸畫出，注意別塗錯。畫完食物的底色後，用藍紫色畫出盤子的明暗感覺。

222 + 554　222 + 332　666 + 222　445 + 666

B

此時的畫面很平，腰花缺乏立體感，配菜之間也沒有層次感。所以選擇用疊加的畫法，透過為食物加強陰影、明暗交界線、暗面等部分，一層層地豐富畫面的立體感。面對切出了許多立方體的腰花，按照「近實遠虛」的規律，我們只需將描繪的精力放在離視線最近的幾塊上，其他的腰花畫出簡單的示意就好了。 332 + 443

素食

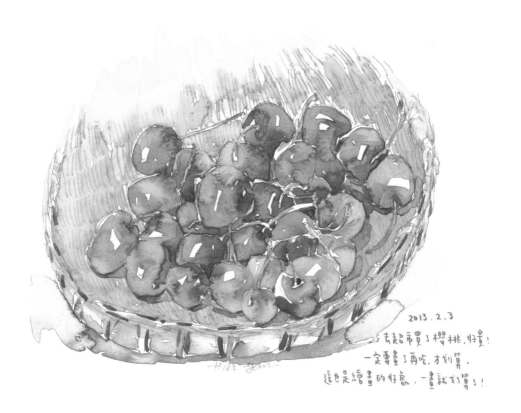

2013. 2. 3
去超市買了櫻桃, 好貴!
一定要畫了再吃, 才划算,
這也是繪畫的好處, 一畫就划算了!

糖醋排骨

餛飩妞

生活中的趣味是無處不在的，當包好這一盤鮮肉餛飩準備下鍋的時候，突然覺得它們不就是一個個包著頭巾的小姑娘嗎？有著各自的小心思，各個嬌俏可人。

D 臘味煲仔飯

煲仔飯最讓人回味的就是米飯的香味和鍋巴的口感，
所以畫煲仔飯時，我將注意力集中在食物本身，因此
畫面中並未出現餐具的身影。相較於其他的構圖，放
大局部能讓畫面的主體更突出，更加緊湊且細膩。

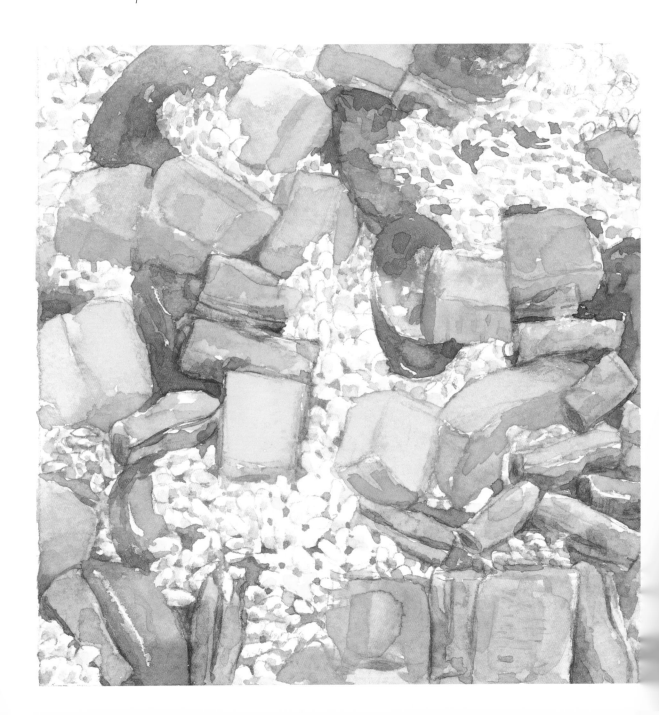

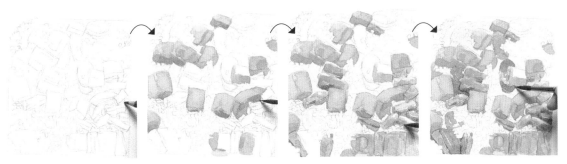

a. 使用水溶性色鉛筆按整體到局部的順序，勾出食物的輪廓。

b. 用中黃、土黃、赭石色畫出南瓜塊。南瓜因為受光面無法反射亮光，所以幾乎沒有留白的必要。

c. 用淺綠、橄欖綠畫出豆角，柔軟的熟豆角轉折面可以處理得更柔和。

d. 加熱後的香腸切面並不平整，上色時將它表現出來就好。

A 煲仔飯的草稿和上色，都是先完成豆角、南瓜和香腸等體積比較大的配菜，這樣的好處包括：①畫面出效果快；②增強繪畫過程中的成就感，讓繪畫體驗更愉悅；③避免一開始就陷入到繁多複雜的米粒裡，失去畫面控制的大局。

225 + 660 + 666 225 + 554 332 + 660 332 + 443

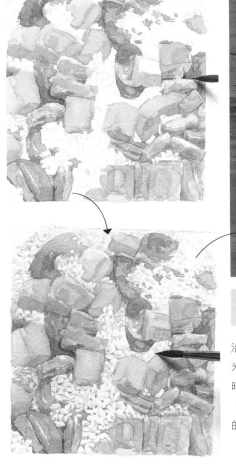

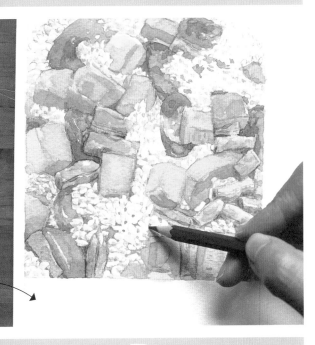

B 沿著配菜邊緣為米飯上色，先畫出面積較大的暗面，再由深到淺畫出米粒的背光面。由於自然光的影響，米粒的背光面顏色很豐富，畫的時候結合周圍的食材對顏色進行綜合考量。基本上色完成後，再結合「近實遠虛」的規律，整體調整畫面的前後關係。最後，可以用削尖的色鉛筆來刻畫細節，如米粒的陰影等等。

225 443

水煮花生 and 毛豆。
俗稱：花毛一體

青毛豆帶殼
斤

嫩花生帶殼
斤

洗啊！洗啊！洗乾淨！

毛豆剪去兩頭

花生殼輕輕敲破

有水煮花生和毛豆的夏天才是完整的夏天！
晚上也必需來喝杯夜啤，在有啤酒的
餐桌上，來了些碟下酒菜後，食客必然
大喊一聲：老闆！來盤花生，來盤毛豆！

我熱愛做美食，夏天招持朋友總不忘煮一
鍋佐酒佳品－花毛一體，三五老友剝著
花生毛豆，也擺著熱烈的老龍門陣…

兩個八角，兩片香葉，我通常
還會放幾顆花椒，幾個乾辣椒切段
一點料理酒熱……一陣

當然還有一鍋水！

先加入花生煮
十分鐘後加入毛豆，鹽巴
再煮十分鐘，關火。
不起鍋，讓它們浸泡到
水涼再說～

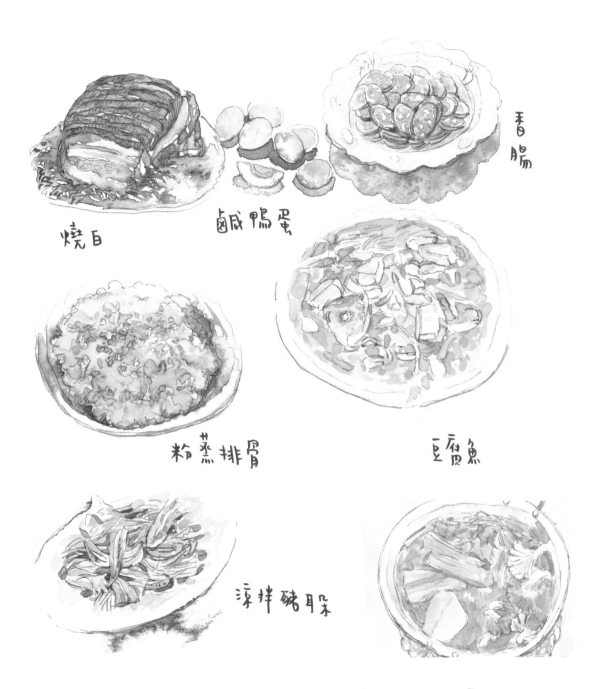

燒白　　鹹鴨蛋　　香腸

粉蒸排骨　　豆腐魚

涼拌豬耳

春節回家，老媽的拿手菜們。這是其中一部分。還有魚皮花生，
涼拌雞、糯米飯，現在正在做鮮肉包子。

E

我的私房泡菜

泡菜是在川渝地區（四川、重慶一帶）非常流行的食物，由於製作方便，川渝地區幾乎家家都會做泡菜。作為重慶人，我的私房泡菜選擇了紅皮蘿蔔、蔥、櫻桃蘿蔔、塊莖甘藍作為原材料。泡菜醃好後，最好撈出放入保鮮盒中冷藏。留下的泡菜水可以重複使用，味道會越來越好。不過，添加新的蔬菜需要在泡菜水裡添加新的調味料。

對於放進半透明保鮮盒後的泡菜，打草稿時無需勾勒出具體的細節，只需在上色時，簡單地畫出示意就可以。畫得太具象，反而不容易表現出半透明的效果來。此外，表現保鮮盒內部厚度時，儘量控制用筆的力道，讓畫出來的線細於主輪廓線。

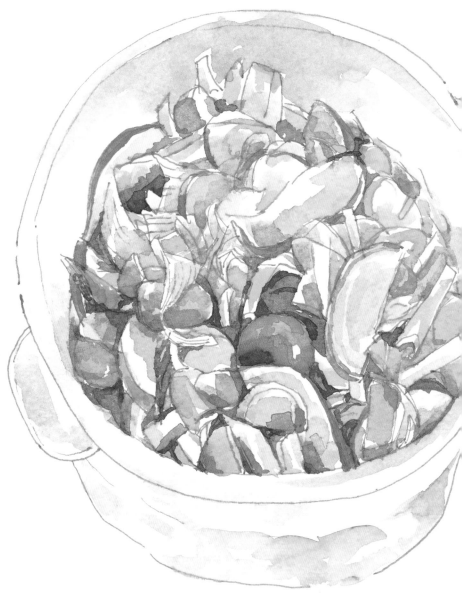

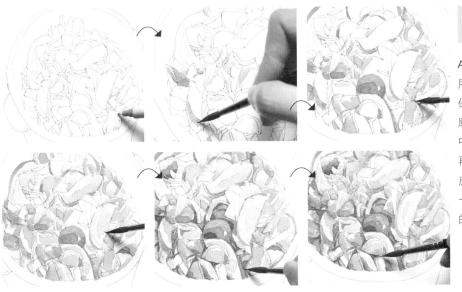

A 從保鮮盒口開始，用水彩勾線筆勾出保鮮盒、泡菜的輪廓後，先畫出泡菜中白蘿蔔的綠皮，再畫出紅蘿蔔的紅皮和它的暗面，再一層層地畫出泡菜的細節。

222 + 554
332 + 333 + 443

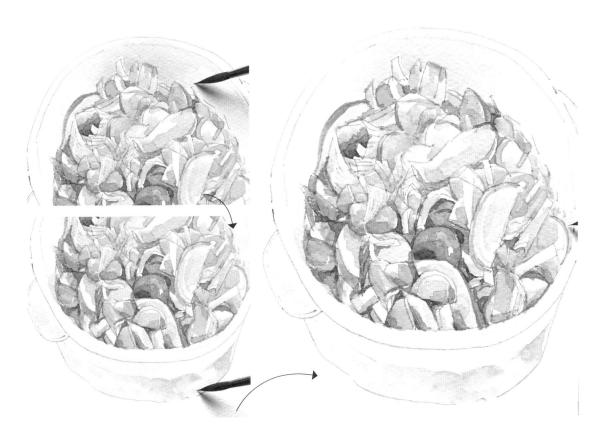

B 用水將保鮮盒的內壁弄濕時，預留出盒內的反光，再用淺藍色趁濕時畫出內壁的暗面及盒口、盒耳、盒身上的暗面和陰影。等藍色乾了之後，再用紅褐色簡單地畫出保鮮盒裡的泡菜及泡菜反射到保鮮盒壁上的顏色，泡菜輪廓要符合保鮮盒的透視關係。

445 443 + 332

馬鈴薯洗淨，上鍋蒸到熟透

打成泥備用

培根切碎，用奶油煸炒，加入黃、紅青甜椒，蘑菇丁一起炒調味起鍋。

不要忘記調味喔！

將馬鈴薯泥和炒好的配料一起拌勻，馬鈴薯泥太乾可加入一點牛奶。

裝入烤盤，上面覆蓋一層碎起司。

烤箱預熱到200℃，放入烤盤烤5分鐘左右，起司上色就OK啦～

一盤高級、大器、上檔次的起司焗馬鈴薯泥就成功了！

·焗馬鈴薯泥

色澤亮麗，風味極佳的果子酒~

5月30日 機下楊梅熟了，工作人員上樹打果子，我急忙筆了畚箕下去撿，撿的人太多，得了一個小畚箕。筆回家用塩水泡了兩小時，泡酒！（家裡還有一瓶放了很久的芝華士，正好）

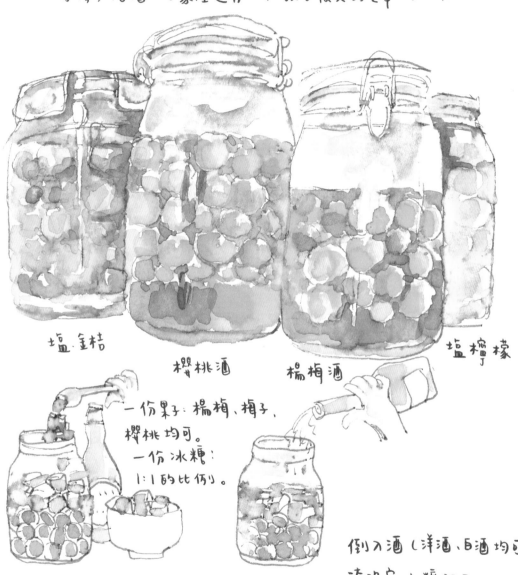

塩金桔

櫻桃酒

楊梅酒

塩檸檬

一份果子：楊梅、梅子、櫻桃均可。
一份冰糖：
1:1 的比例。

倒入酒（洋酒、白酒均可
淹沒完冰糖即可。
個人認為洋酒味道更佳。

密封，放在陰涼處存放，夏季溫度高，一個月之後就可以飲用了！

← 加冰塊佳

烤
自
麵包

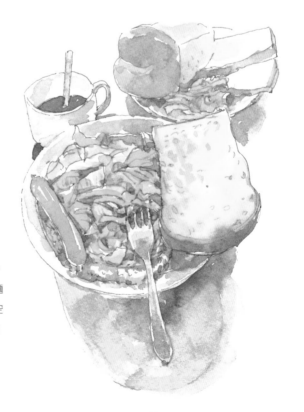

喜歡做美食,當然少不了烘焙這一項既實用又浪漫的主題。
揉麵有點枯燥費力,但是發酵的過程很美妙,這也是一個麵
包鬆軟與否的關鍵步驟。麵團在合適的溫度中慢慢變大,空
氣中彌漫著一種甜甜的香味,我就是在那一刻愛上烘焙的!
對我來說,這一刻的美好勝過麵包出爐時的喜悅。

原味土司麵包

高筋麵粉
220g

低筋麵粉
50g

牛奶
195mL

塩
3g

砂糖
25g

酵母
3g

奶油
25g

可將烤箱溫度設置到
40℃度，夏天也有高達40℃
還有熱水加熱法....

將奶油切丁
備用，其它材
料放入麵包機內
開始和麵程序

和麵18分鐘後，
加入奶油丁，重複
和麵程序

將麵桶置
40℃度左右
處發酵。
麵糰發酵至
2倍大。

取出麵糰，搓揉排氣後
分成三份，蓋上保鮮膜，
鬆弛15分鐘後。

將麵糰
捍成長條。

從兩頭卷起
卷成卷。

旋轉90度再
捍成長條，從一
頭卷成卷。

三個麵糰同樣
卷好，放入土司
盒排放整齊。

放置40℃
度再次發酵
當麵糰發
至土司盒飽滿

0:45 170℃

烤箱設置上下模式，
預熱到170℃。將土司
盒放入烤箱中部，170℃
烘烤45分鐘。

出爐後立即脫模

鬆軟親親的原味土司
麵包就成功了！可
以手撕、可以切片～

F

小動物蛋糕

自從有了烤箱之後，烤蛋糕就成了我的最愛——誰叫我自己烤出來的蛋糕，美味、可口又有趣呢！在這個練習中，最難的是表現出蛋糕的材質。蛋糕的表面粗糙，沒有明顯的亮光和反光處，轉折面的顏色變化也不大，容易將它畫得很平。動筆之前，還是要多多觀察要畫的東西，想清楚靜物上的光線走向、各個轉折面的顏色變化，讓腦海裡有了清楚的想法之後再動筆。

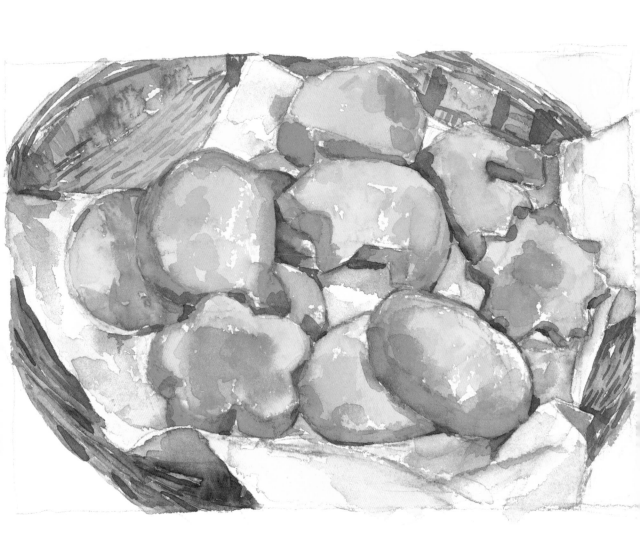

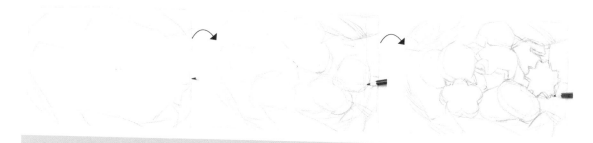

A 選擇深棕色的水溶性色鉛筆,由外向內定出藤筐、墊紙、蛋糕的大輪廓,再逐漸畫出小動物蛋糕的形狀、墊紙的褶皺及藤框的編織紋路。

B

用橄欖綠和赭石色畫出藤框原來的顏色,再調出藍灰色,畫出墊紙的暗面,選擇赭石和土黃色從蛋糕的受光面開始畫起。快畫到亮光邊緣時,儘量減少畫筆的含水量,用參差不齊的筆觸,表現亮光的邊緣。塗上蛋糕的暗面,並用一層層疊加的方式,畫出因烘焙程度不同而產生的顏色差異。

蛋糕畫得差不多之後,再用褐色在周圍的襯紙淺淺鋪上一層顏色,然後再畫出蛋糕周圍的環境顏色。在收尾階段時加深蛋糕的明暗交界線、暗面的顏色,並用深褐色畫出陰影。畫到最後,整體審視一下畫面,檢查蛋糕之間的層次關係——如果下方的蛋糕畫得比較跳,就在蛋糕上罩一層淺淺的黃色,將蛋糕推到下面去,讓上下層的蛋糕層次表現出來。

554 + 666 + 660
445 + 666
666 + 225

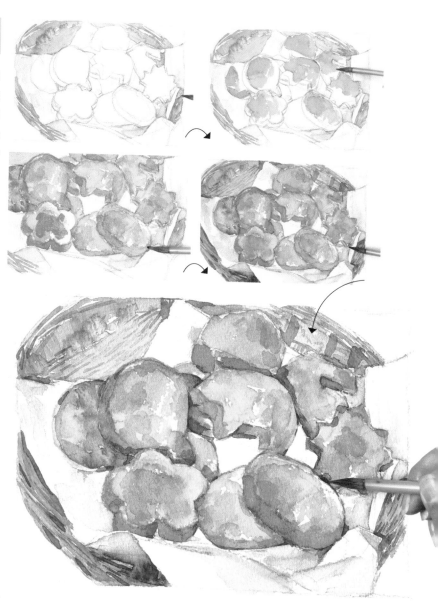

小餐包：

做好型二次發酵　　發酵後在表面輕　　　　撒上芝麻
　　　　　　　　　輕刷上蛋液

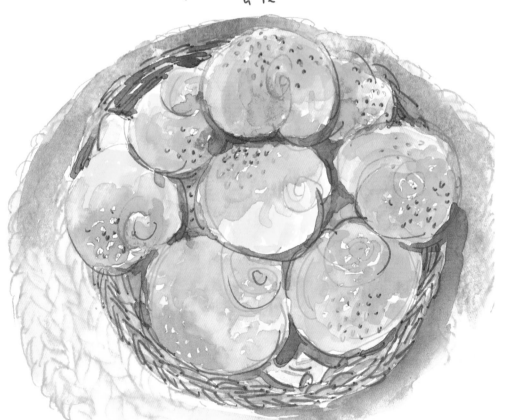

放入已預熱好的烤箱中層，選擇
　180°C 烤10分鐘即可。
※ 烤盤先刷油。
※ 入烤箱前在烤箱底放一盆水。

記

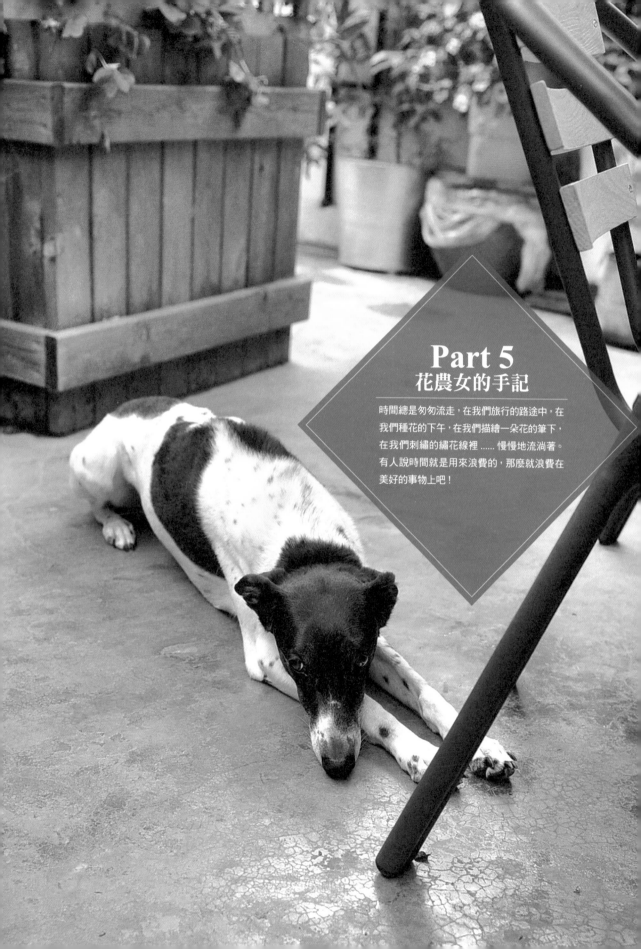

Part 5
花農女的手記

時間總是匆匆流走，在我們旅行的路途中，在
我們種花的下午，在我們描繪一朵花的筆下，
在我們刺繡的繡花線裡 …… 慢慢地流淌著。
有人說時間就是用來浪費的，那麼就浪費在
美好的事物上吧！

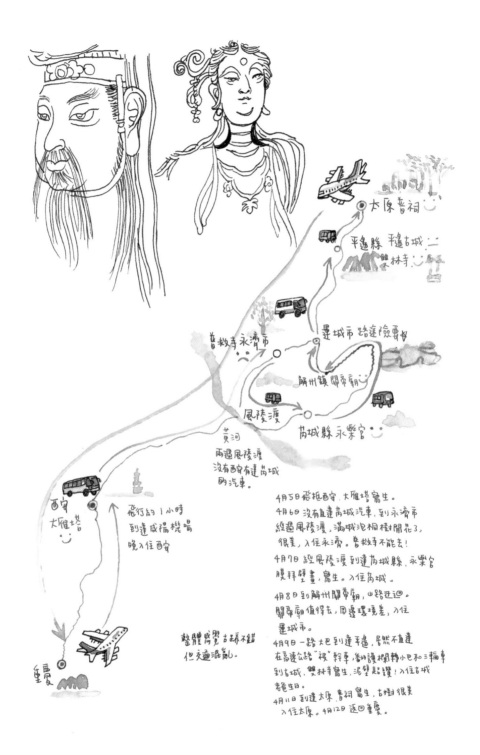

太原晉祠

平遙縣 平遙古城
鎮國寺
林寺

運城市 路途險要

普救寺 永濟市

解州鎮關帝廟

風陵渡

芮城縣 永樂宮

黃河
兩過風陵渡
沒有西安有達芮城
的汽車

西安
大雁塔

飛行約1小時
到達咸陽機場
晚入住酒

重慶

整體感覽古蹟不錯
但交通混亂。

4月5日飛抵西安.大雁塔寫生。
4月6日 沒有直達芮城汽車,到永濟市
經過風陵渡.滿城泡桐樹都開花了,
很美,入住永濟。普救寺不能去!
4月7日 經風陵渡到達芮城縣.永樂宮
膜拜壁畫.寫生。入住芮城。
4月8日到解州關帝廟,山路逶迴。
關帝廟值得去,周邊環境差,入住
運城市。
4月9日一路大巴到達平遙,居然不直達
在高速公路"裁"幹車,爸媽讓我關轉小巴和三輪車
到古城.鎮林寺寫生,泥塑超讚!入住古城
爸爸生日。
4月11日到達太原.晉祠寫生.古樹很美
入住太原。4月12日返回重慶。

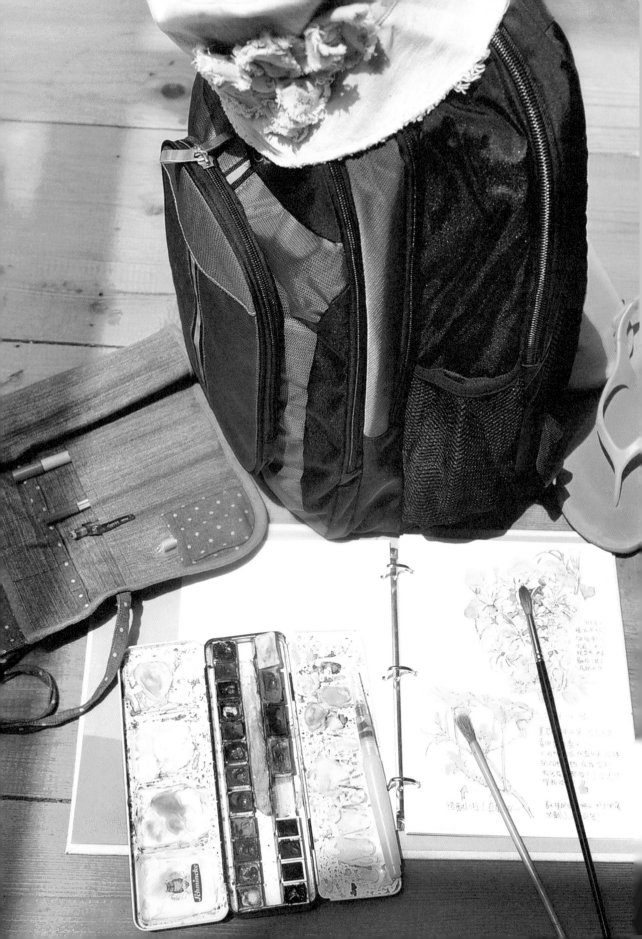

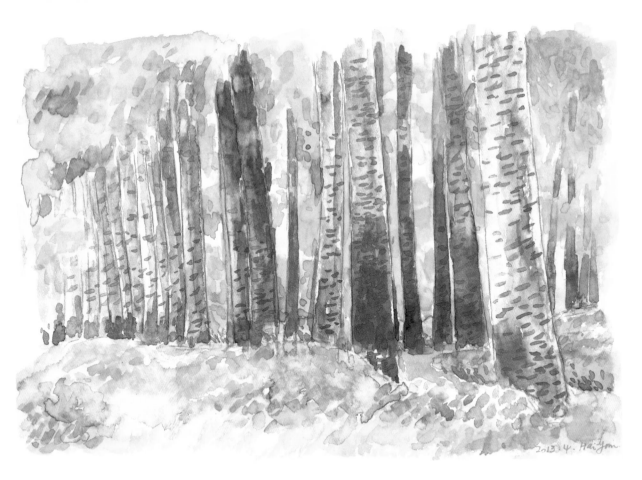

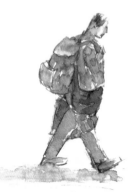

這次出行，每天除了坐車就是趕路、畫畫、住宿。趕路的時候都是！
老爸因為身材高大，走路快，我則始終和矮小的媽媽走在一起，一般
都落後老爸七、八米遠，媽媽偏胖，我會盡量幫她拿些東西，人多或
過馬路還要拉她的手走一段，以前她走路爬山都挺厲害，現在膝
蓋不行了。畫到這段有些動容，他們繼續北上，希望他們旅途順利。

Hai You. 2013. 4. 12 於
太原一重慶飛機上。
這是此行最有意義的一幅畫。

旅行寫生
水彩技法步驟詳解

大自然裡有取之不盡的美妙
素材，大到一幕山水，小到
一片樹葉，這些都可以毫不
吝嗇地收藏到你的筆下。

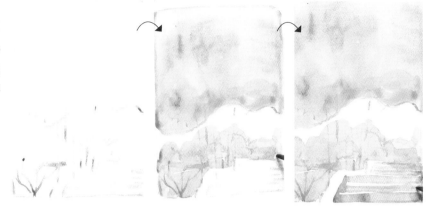

A　畫風景時，無需拘泥於細節，而是要突出整體感。觀察眼前的景色，用蘸墨色的畫筆快速勾出大輪廓，再沿著輪廓畫出藍天、遠景的綠樹和近景的臺階。

445 + 443　　222 + 554　　445 + 666

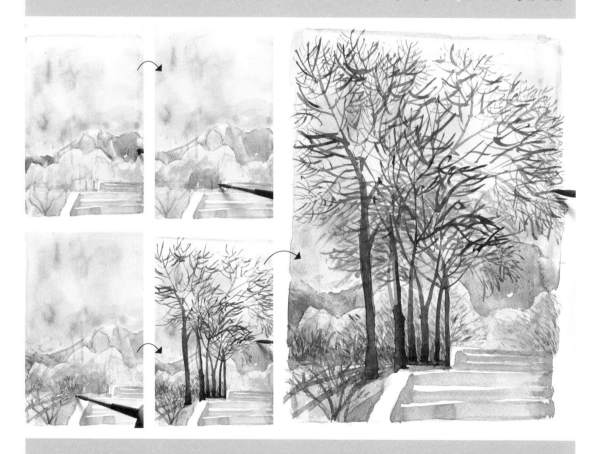

B　等顏色稍微乾了些，就用冷灰色為遠山上色，用草綠色畫出綠樹的層次，用土黃、赭石色畫出樹叢裡的雜草和枯枝，再用淺淺的熟褐色畫出大樹在草地上的影子。由於勾勒大樹用的顏料比較深，所以要確保紙張的顏色都已經乾了，才不會出現串色的情況。用筆蘸深褐色，由遠到近，依次勾畫大樹的主幹和枝幹。下筆的時候速度要快，畫出來的線條才會流暢而不生硬。畫完之後，把筆洗乾淨，用筆尖為遠景的樹叢增加一些季節性的氣息。

445 + 666　　554 + 225

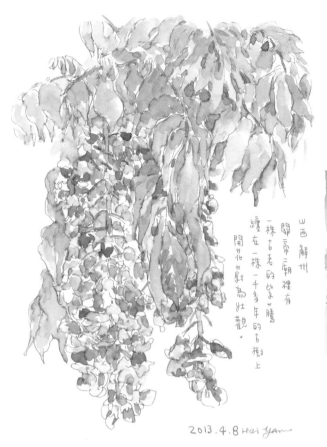

山西解州
關帝廟裡有
一株古老的紫藤
纏在一株一千多年的古樹上
開花甚為壯觀。

2013.4.8 Hai yan

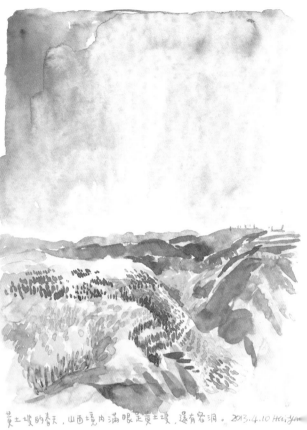

黃土坡的春天，山西境內滿眼是黃土坡，還有窰洞。 2013.4.10 Hai yan

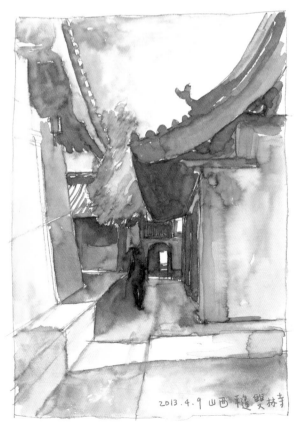

2013.4.9 山西 雙林寺

畫
於
「平遙逛」雙林寺，天王殿四大金剛之一元明造像
二零一三年四月九日 老爸生日

Hai yan

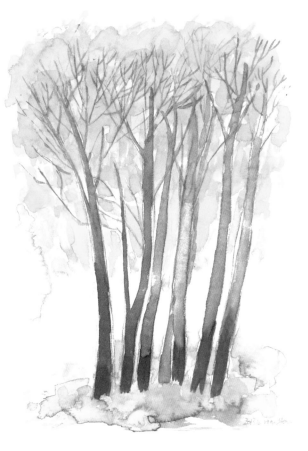

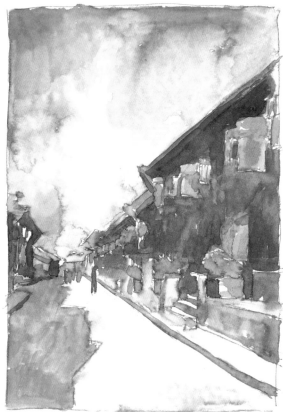

平遙古城 2013.4.9. Hai yan

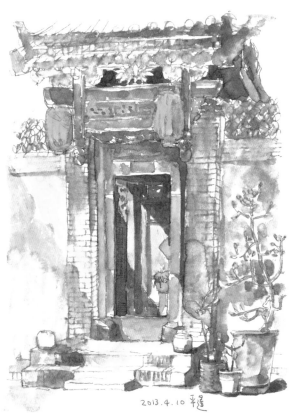

2013.4.10 平遙

晉祠古樹.

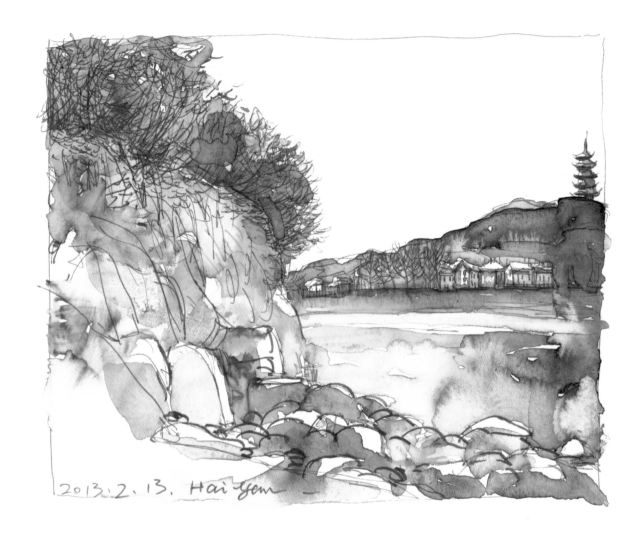

2013. 2. 13. Hai-yen

這是一個春節的下午，到處是熱鬧的人潮，我開車載著一家人去江邊
玩。　冬天的江邊略顯冷清荒涼，卻別有一番景緻。牽著外婆到河岸邊
走走，和老爸一起畫畫，老媽拿出零食、水果擺好，小妹和小毛急著
尋找石縫間的小魚。嗯，很有意思的冬天一日遊！

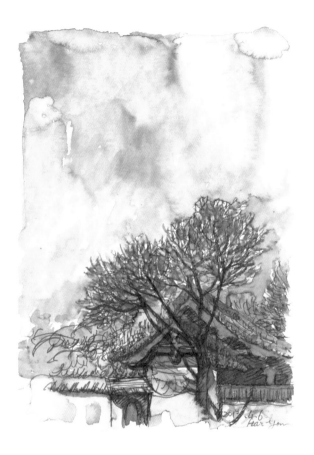

從西安去往永濟的路上，印象
最深的除了黃土高塬，就是道路
兩旁高大的泡桐樹，開滿了紫色
藕荷色的花，很壯觀也很美。
芮城縣泡桐樹花也很多。

大原普祠一角

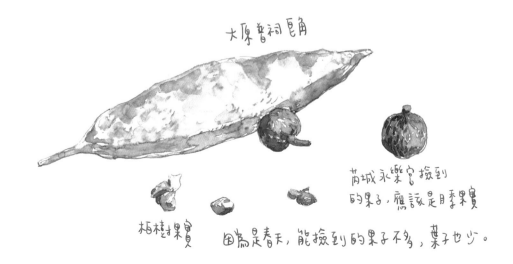

芮城永樂宮撿到
的果子，應該是月季果實

柏樹果實 因為是春天，能撿到的果子不多，葉子也少。

銅錢草們一開春就恢復了生機，媽媽給的文
竹種子發了有十株苗吧，這一盆長得最好。

播碗蓮

己經失敗過三次了，因為各種
原因。但是我怎麼可能放棄呢！
又網購了四顆種子，開動～
希望這次順利長大，開花～
己經出芽了！
3月6日 晴

PP們都開始蛻皮了。
很多人覺得這種植物看起來很噁心，
因為它們像臘花，我居然喜歡，覺得
它們像魔戒裡面的咕嚕，又噁心又
可愛。

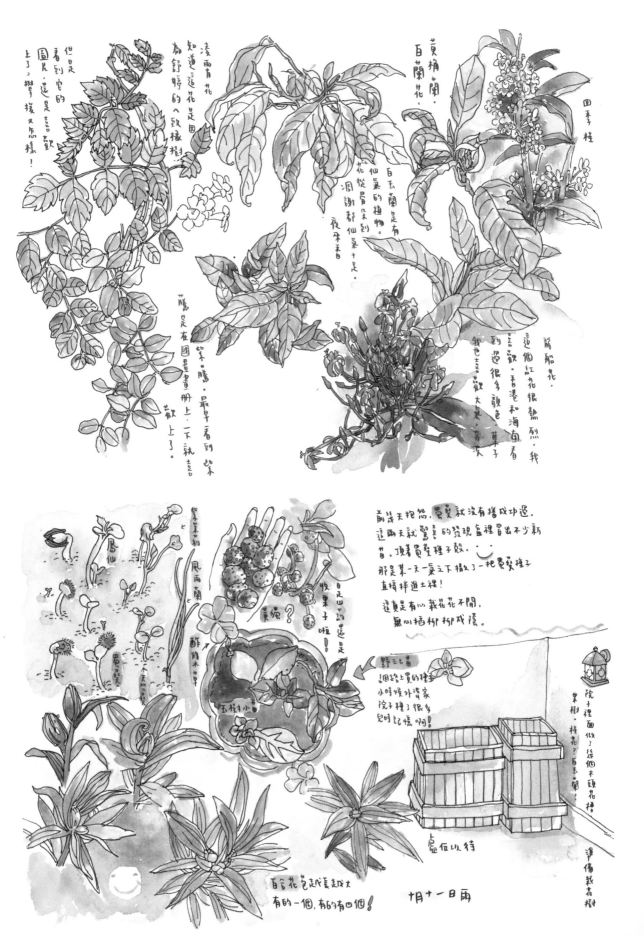

黄桷蘭、白玉蘭花。

四季桂

凌霄花
知道這花是因為舒婷的人致橡樹

但是看到它的圖片，還是喜歡上了。攀援又怎樣！

白玉蘭是有仙氣的植物。
花從骨朵到洞謝都仙氣十足。
夜來香

紫藤、最早看到紫藤是在國畫畫冊上，一下子就喜歡上了。

龍船花。
這個紅花很熱烈，我喜歡。香港和海南看到過很多顏色，葉子也很喜歡大氣、率真

前幾天抱怨，鳳凰就沒有搭成功過。這兩天就驚喜的發現盒裡冒出不少新苗。頂著鳳凰種子殼。那是某一天一氣之下撒了一把鳳凰種子直接拌進土裡！

這真是有心栽花花不開，
無心插柳柳成蔭。

鳳仙
風雨蘭
酢醬水草
茉莉
買狗？
收果子啦！

野三七
網路上買的種子
小時候外婆家院子種了很多
兒時記憶啊！

玉樹扦插

院子裡面做了幾個木頭花槽。
果樹、桂花？白玉蘭？
準備栽花樹

靜候以待

百合花苞越長越大
有的一個，有的有四個！

十月十一日雨

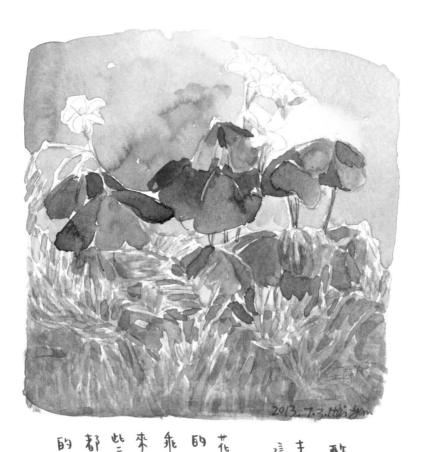

2013. 7. 3. Hhiyu

酢醬水草。

去年播種的酢醬水草，就
這一個顏色存活了。

花盆裡其實有很多野生
的，拔也拔不完，見它花兒
乖就放它一馬，卻沒瀘開
來。這個色還是蠻漂亮
些。葉子顏色和形態，我
都很喜歡。日正組合盆栽
的好材料。

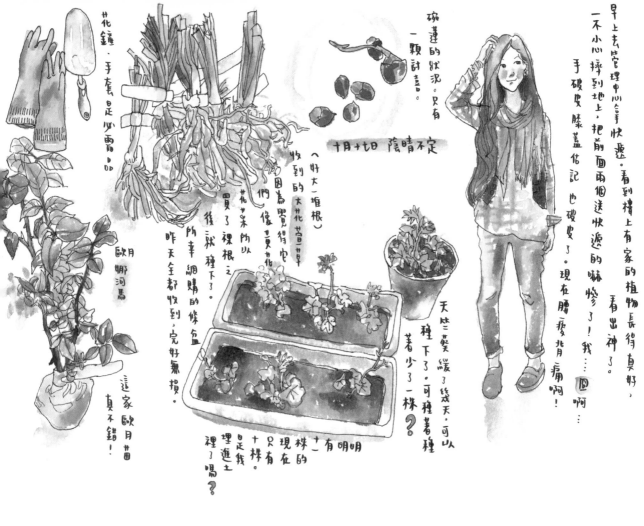

早上去管理中心拿快遞。看到棚上有家的植物長得真好，一不小心摔到地上，把前面兩個送快遞的嚇慘了！我……手破皮膝蓋佑記也破皮了。現在腰痠背痛啊！

看出神了。

碎蓮的狀況。只有一顆討喜。

十月十七日 陰晴不定

啊……回

花鏟、手套，是必需品。

歐娜河馬

這家歐月廿田 真不錯！

收到的大花苗苗
（好大一堆根）
因為買得快，它們很快就來到花廿苗。
買了裸根之後就種下之。
所幸網購的條盆昨天全都收到，完好無損。

有明明十一株的，現在只有十株。是我埋進土裡了嗎？

天氣三月緩了幾天，可以種下了。可種著種著少了一株？

Hai-yan
2013.6.17

這兩天暴熱，又怕冷一吹冷氣就頭痛，身體欠佳，只有這樣抓件衣服蓋在頭上畫畫，帽子?! 找不到了。回

每天總要畫上那麼一會兒，心裡才會舒服。當畫畫變成一種習慣時，就算生病了也不例外。

就像有人習慣寫日記，那是用文字來記錄生活，我則是用畫筆和顏料來記錄生活，後者顯然更生動有趣！

有朋友問我要怎麼才能畫好一幅畫，我總是回答：當你們逛街時我在畫畫，當你們在聚會娛樂時我在畫畫，當你們覺得無聊不知道幹什麼的時候我仍然在畫畫……。

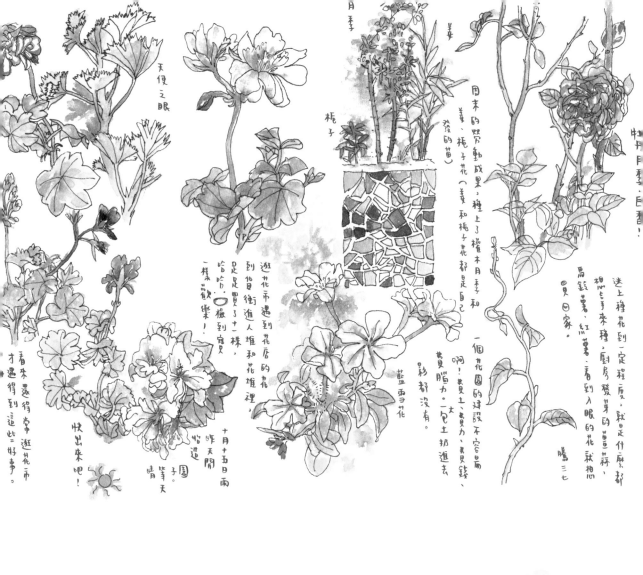

牡丹月季，四香！

迷上種花到一定程度，就是什麼都想拿來種，廚房發芽的薑蒜、馬鈴薯、紅薯，看到入眼的花就想買回家。

月季

薑

梔子

用來的勞動成果，種上了檜木月季和薑、梔子花（薑和梔子花都是自己發的苗）

一個花園的建設不容易啊！費力、費力、費貝錢、費貝腦力。二包土扔進去影都沒有。

騰三七

天使之眼

藍雨引花

逛花市遇到花店的花到伯貝衝進人堆和花堆裡，足足買了十二株，哈哈。我搬到寶貝一樣歡樂！

快出來吧！

看來懇得常逛花市，才遇得到這些好事。

昨天開始進園子。

十月十五日雨晴天

2020.6.11 Hai-Yan

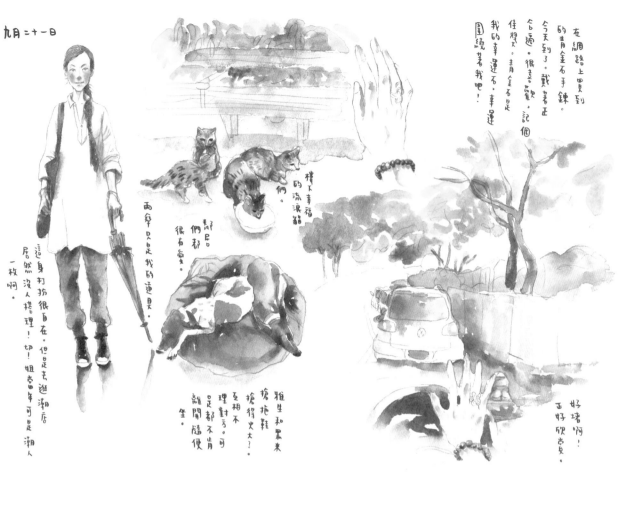

九月二十一日

在網路上買到的青金石手鍊今天到了。戴著正合適。很喜歡，記個佳獎。青金石是我的幸運石，幸運圍繞著我吧！

這身打扮很自在。但是去逛潮店居然沒人搭理！切！姐當年可是潮人一枚啊。

雨傘只是我的道具。

牌下幸福的流浪貓們。

靜吗們都很有愛。

雅生和果米搶拖鞋搶得火大？。互相不理對方。是都不肯離開隨便坐。

好堵啊！正好欣賞。

花農女手工作品 / 布藝靠墊

當你的繪畫日記已經寫了滿滿一本，那麼拿出來翻翻看，也許你會被驚嚇到，原來生活這麼有趣和充實！世界也因此而美好起來！

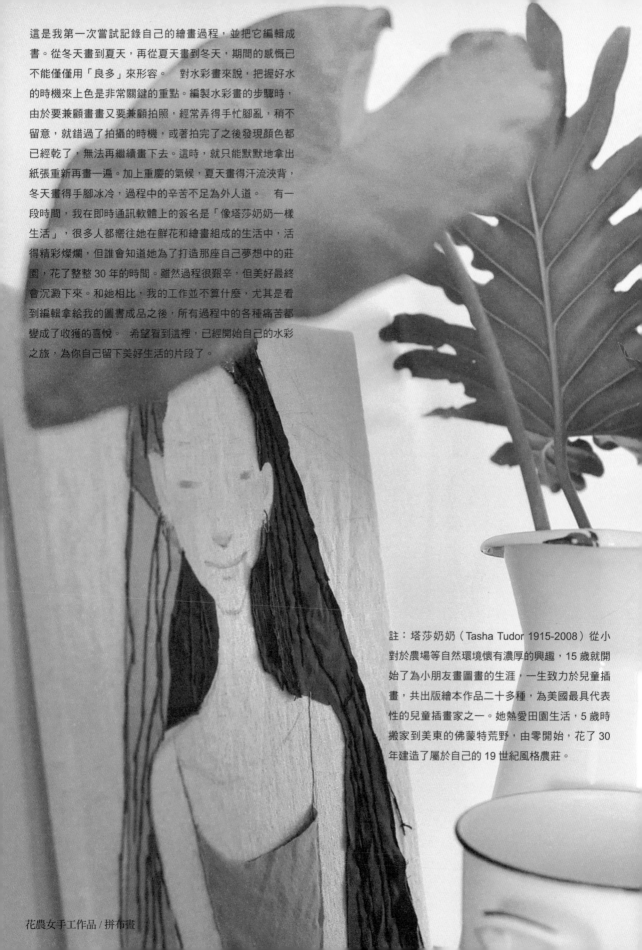

這是我第一次嘗試記錄自己的繪畫過程，並把它編輯成書。從冬天畫到夏天，再從夏天畫到冬天，期間的感慨已不能僅僅用「良多」來形容。　對水彩畫來說，把握好水的時機來上色是非常關鍵的重點。編製水彩畫的步驟時，由於要兼顧畫畫又要兼顧拍照，經常弄得手忙腳亂，稍不留意，就錯過了拍攝的時機，或著拍完了之後發現顏色都已經乾了，無法再繼續畫下去。這時，就只能默默地拿出紙張重新再畫一遍。加上重慶的氣候，夏天畫得汗流浹背，冬天畫得手腳冰冷，過程中的辛苦不足為外人道。　有一段時間，我在即時通訊軟體上的簽名是「像塔莎奶奶一樣生活」，很多人都嚮往她在鮮花和繪畫組成的生活中，活得精彩燦爛，但誰會知道她為了打造那座自己夢想中的莊園，花了整整 30 年的時間。雖然過程很艱辛，但美好最終會沉澱下來。和她相比，我的工作並不算什麼，尤其是看到編輯拿給我的圖書成品之後，所有過程中的各種痛苦都變成了收獲的喜悅。　希望看到這裡，已經開始自己的水彩之旅，為你自己留下美好生活的片段了。

註：塔莎奶奶（Tasha Tudor 1915-2008）從小對於農場等自然環境懷有濃厚的興趣，15 歲就開始了為小朋友畫圖畫的生涯，一生致力於兒童插畫，共出版繪本作品二十多種，為美國最具代表性的兒童插畫家之一。她熱愛田園生活，5 歲時搬家到美東的佛蒙特荒野，由零開始，花了 30 年建造了屬於自己的 19 世紀風格農莊。

花農女手工作品 / 拼布畫

國家圖書館出版品預行編目（CIP）資料

園藝系女孩的水彩日誌 / 花農女著. -- 初版. -- 臺
北市：信實文化行銷, 2015.08
面； 公分（What's Art）
ISBN 978-986-5767-72-3（平裝）

1. 水彩畫 2. 繪畫技法

948.4 104010029

What's Art
園藝系女孩的水彩日誌

作　　者 花農女
總 編 輯 許汝紘
美術編輯 楊詠棠
執行企劃 劉文賢
總　　監 黃可家
發　　行 許麗雪
出　　版 信實文化行銷有限公司
地　　址 台北市松山區南京東路5段64號8樓之1
電　　話 （02）2749-1282
官方網站 www.whats.com.tw
網路書店 shop.whats.com.tw
E-Mail　 service@whats.com.tw
Facebook https://www.facebook.com/whats.com.tw
劃撥帳號 50040687 信實文化行銷有限公司

印　　刷 上海印刷廠股份有限公司
地　　址 新北市土城區大暖路 71 號
電　　話 （02）2269-7921

總 經 銷 高見文化行銷股份有限公司
地　　址 新北市樹林區佳園路二段 70-1 號
電　　話 （02）2668-9005

香港總經銷：聯合出版有限公司

2015 年 8 月 初版
定價　新台幣 320 元

更多書籍介紹、活動訊息，請上網輸入關鍵字 高談書店 搜尋

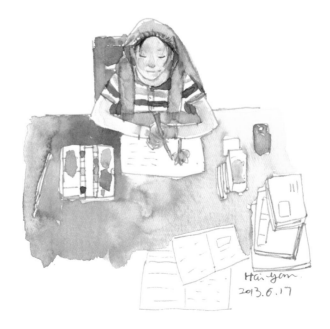

Hai-yan.
2013.6.17

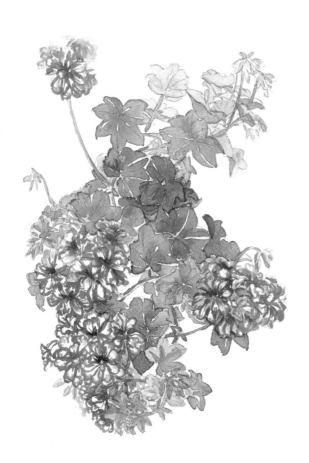